Nils Norman

Eetbaar Park Edible Park

Met bijdragen van
With contributions by

Nina Folkersma
Agnieszka Gratza
Janna & Hilde Meeus
Taco de Neef
Nils Norman
Peter de Rooden
Fransje de Waard

Valiz, Amsterdam
Stroom Den Haag

Inhoud

Contents

Inleiding

Introduction

De Britse kunstenaar Nils Norman heeft in het kader van het programma Foodprint van Stroom Den Haag het kunstproject *Eetbaar Park* bedacht. Het bestaat uit twee tuinen, een paviljoen en een reeks van activiteiten. Met dit project wil Norman in de praktijk testen wat de ecologische ontwerpmethode permacultuur kan betekenen voor een stad als Den Haag. Permacultuur is een methode die mensen in staat stelt zelf een functioneel ecosysteem na te bouwen. *Eetbaar Park* is een meerjarig project dat wordt uitgevoerd in samenwerking met Permacultuur Centrum Den Haag.

Een bijzondere blikvanger in de 800 vierkante meter grote tuin in het Zuiderpark vormt het duurzame paviljoen, dat onder regie van Nils Norman is ontworpen door architect Michel Post ORIO architecten. Dit tijdelijke gebouw heeft wanden van leem en stro, een fundament van stoeptegels, een bijzondere kapconstructie die in Nederlands nauwelijks wordt toegepast en een groen dak. Het paviljoen is bedoeld als opslag van tuinmaterialen en schuilplek voor vrijwilligers die de tuin onderhouden, maar ook

The British artist Nils Norman created the art project *Edible Park*, which consists of two gardens, a pavilion, and a series of activities and events, within the framework of the Foodprint programme of Stroom Den Haag. With this project, Norman wants to test in practice what the ecological design method of permaculture could mean to a city like The Hague. Permaculture is a method that enables people to build their own functioning ecosystems. *Edible Park* is a long-range project in collaboration with the Permacultuur Centrum Den Haag.

The sustainable pavilion – designed by the Dutch architect Michel Post of ORIO Architects under the supervision of Nils Norman – in the 800 m² garden in The Hague's Zuiderpark is a real eye-catcher. This temporary building has walls of loam and straw, a foundation of paving stones, a special timber construction that is hardly ever applied in the Netherlands, and a green roof system. The pavilion serves as a storage space for garden tools and a shelter for the volunteers working in the garden. It is

als ontvangstplek voor schoolklassen en groepen en informatiepunt voor geïnteresseerde bezoekers.

Sinds voorjaar 2010 functioneert de tuin en sindsdien is er al volop geoogst. Een aantal leerlingen uit het VMBO hielp mee als onderdeel van hun maatschappelijke stage. Het ontwerp van de tuin is gemaakt in een workshop met ervaren permacultuurstudenten en de aanleg is verzorgd door deelnemers aan de jaartrainingen en de basiscursus permacultuur van G'Aarde Gezonde Gronden.

Foodprint is een meerjarig programma over de invloed van voedsel op de cultuur, de inrichting en het functioneren van steden en van Den Haag in het bijzonder. Voedsel en stad zijn onlosmakelijk met elkaar verbonden. Straatnamen als de Grote Markt, de Kalverstraat of de Varkenmarkt verwijzen naar de historische band tussen voedsel en stad. Toentertijd was de lijn tussen oorsprong en eindpunt van voedsel vaak kort en duidelijk zichtbaar. Tegenwoordig zorgt een wereldwijd netwerk van veelal anonieme producenten en supermarktketens voor het dagelijks voedsel van miljoenen mensen. Wat betekent dit voor het aanbod, de smaak en de keuze van ons voedsel? Welk effect heeft dit op onze dagelijkse omgeving: zowel op de inrichting en werking van de huidige stad als die van het platteland? Het terug naar de stad brengen en zichtbaar maken van de voedselproductie kan het bewustzijn van de waarde van voedsel versterken en tevens helpen te voorzien in een gezonde, groene, leefbare en duurzame stad.

Deze publicatie belicht het project *Eetbaar Park* van Nils Norman en Stroom Den Haag vanuit verschillende perspectieven. Nils Norman plaatst het project in de context van zijn ideeën over utopia. Fransje de Waard legt uit wat het principe van permacultuur is en benadrukt de relevantie van het project in het licht van de hedendaagse ontwikkelingen in de voedselproductie, -distributie en -consumptie. Agnieszka Gratza plaatst *Eetbaar Park* in een beeldende kunstcontext en een traditie van soortgelijke projecten. Peter de Rooden laat zien waarom Stroom Den Haag juist

also used as a reception room for schoolchildren and other groups and it houses the information centre for interested visitors.

The garden has been in operation since the spring of 2010 and has already yielded a good harvest since. A number of pupils from the VMBO (lower secondary professional education) helped out as part of their practical training. The garden was designed during a workshop with experienced students of permaculture and was laid out by participants in the training and basic courses in permaculture given by G'Aarde Gezonde Gronden.

Foodprint is a long-term programme about the influence of food on culture and on the planning and functioning of cities, in particular the city of The Hague. Food is inextricably linked with this city. Street names such as Grote Markt (Great Market), Kalverstraat (Calf Street) or Varkenmarkt (Pig Market) still refer to this historic link between food and the city. In the past, the trajectories between the origins and destinations of food were often short and quite visible. Nowadays, a global network of mostly anonymous producers and supermarket chains provide the daily food for millions of people. What does this mean for the supply, taste and choice of our food? How does it affect our daily surroundings, in both the planning and functioning of today's cities and that of the countryside? Bringing food production back to the city and out in the open again can make us more aware of the value of food and also help create a healthy, green, liveable and sustainable city.

This publication looks at the *Edible Park* project by Nils Norman and Stroom Den Haag from various perspectives. Nils Norman places it within the context of his ideas on utopia. Fransje de Waard explains the principles of permaculture, emphasising the project's relevance in light of the current developments in food production, distribution, and consumption. Agnieszka Gratza looks at *Edible Park* within the context of visual art and places it in a tradition of similar

dit project als onderdeel van het Foodprint programma heeft ontwikkeld en welke resultaten de organisatie ermee nastreeft. En in de laatste tekstbijdrage gaat Nina Folkersma met Nils Norman en Peter de Rooden in gesprek over hun intenties en aannames bij de ontwikkeling van het project en de behaalde resultaten. En ontwerpers Hilde en Janna Meeus maakten een plantenwaaier van *Eetbaar Park*.

Het Doe-het-zelf hoofdstuk van het boek is ontwikkeld in samenwerking met een aantal permacultuurexperts verbonden aan *Eetbaar Park*. In tien onderdelen worden suggesties gegeven voor het toepassen van permacultuur in de eigen omgeving, of het nu gaat om een balkon, een eigen tuin, een gedeelde binnenplaats of een volkstuin.

De redactie

projects. Peter de Rooden explains why Stroom Den Haag has chosen to develop this particular project as part of the Foodprint programme and discusses which goals the organisation has in mind. Finally, Nina Folkersma interviews Nils Norman and Peter de Rooden about their intentions and assumptions in developing this project and what they think the results are so far. And designers Hilde and Janna Meeus made a plant fan of *Edible Park*.

The DIY section was developed in collaboration with a number of permaculture experts associated with *Edible Park*. Ten short chapters provide suggestions for applying the principles of permaculture in one's own environment, whether this is a balcony, one's own garden, a common courtyard, or an allotment garden.

The editors

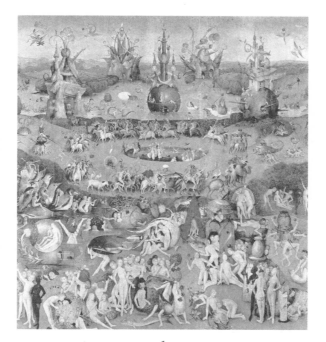

1
Jheronimus Bosch, *Tuin der lusten* (detail), ca. 1500

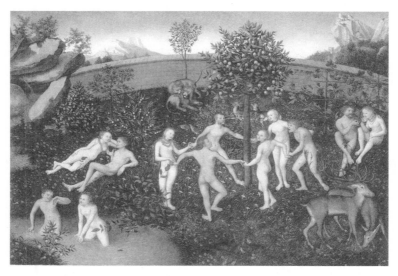

2
Lucas Cranach the Elder, *The Golden Age*, ca. 1530

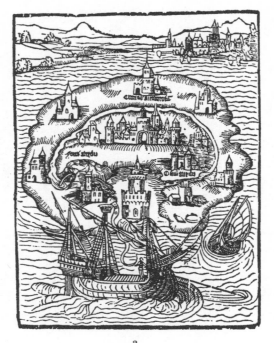

3
Illustration for the first edition of *Utopia* by Thomas More, 1516

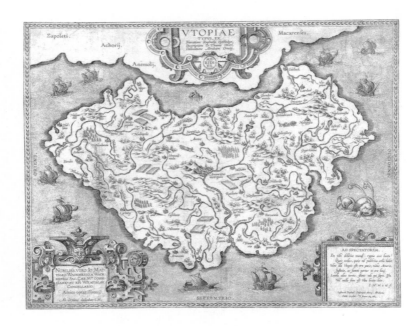

4
Abraham Ortelius, *Map of Utopia*, ca. 1595

5
True levellers or Diggers, 1649

6
Heek & Zonen, L. van Losser, *Naaktlopers, de adamieten in een nachtvergadering*, 1725–1800

7
Charles Fourier (1772–1837), *The City of Passageways,* **date unknown**

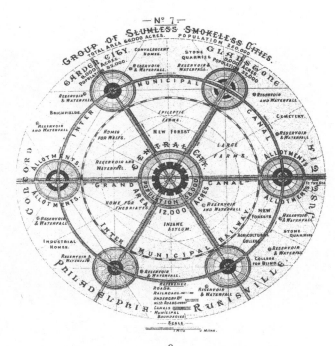

8
Ebenezer Howard, sketch for *Garden City,* **1902**

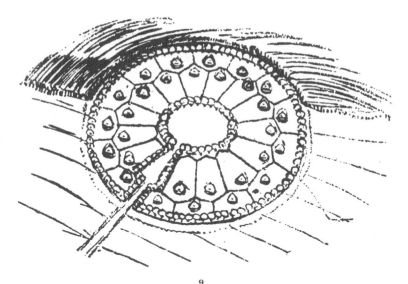

9
Bruno Taut, Siedlung für die Mitteldeutsche Austellung, Magdeburg 1921–1922

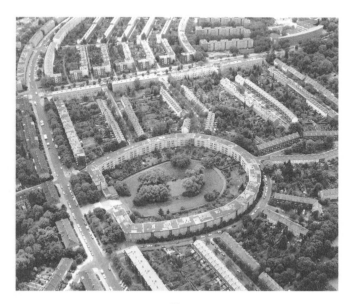

10
Leberecht Migge & Bruno Taut, Hufeisen-Siedlung Britz, Berlin 1925–1930

11
Leberecht Migge, 1923

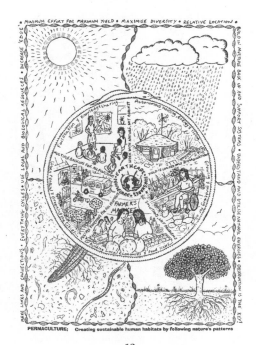

12
Permaculture principles, 1977

13
The California Diggers, *Free City News Sheets*, 1968

14
Logo Manchester Permaculture

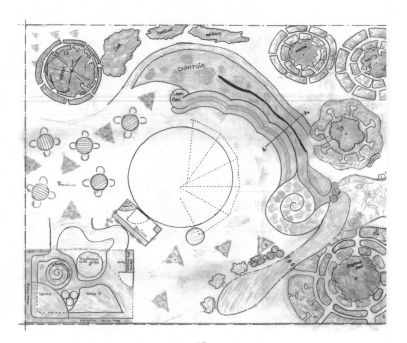

15
Permaculture students, Plan for *Edible Park* (detail), 2009

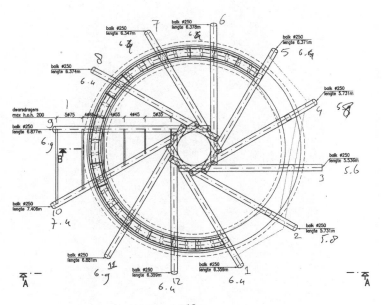

16
Michel Post, Technical drawing pavilion *Edible Park*, 2009

Utopia – Het is hier, maar (nog) niet nu

Utopia – It's here, if not now

Nils Norman

Ons woord 'paradijs' stamt af van een Iraans woord uit de vierde eeuw, namelijk '*pairidaeza*', waarmee omheining (*pairi*) werd bedoeld die was gemaakt van plakkerig materiaal (*daeza*) zoals klei of deeg – een ommuurd terrein: de koninklijke parken, militaire enclaves, dierentuinen en tuinen in antieke steden. In het vroege christendom werd de Hof van Eden beschouwd als het ultieme paradijs dat op aarde moest worden gereconstrueerd in de vorm van een tuin. Het paradijs was eerder op aarde dan in de hemel te vinden – het was binnen bereik als aan alle voorwaarden was voldaan. In het begin van de 15de eeuw was er een sekte van wederdopers, de Adamieten (fig. 6, p. 13), die geloofde dat het paradijs kon worden teruggebracht op aarde. Om dit te bereiken, leefden ze in communes, waren voorstanders van naaktlopen en vrije liefde, en tegenstanders van het

Utopia – It's here, if not now

Nils Norman

The word 'paradise' comes down to us from the fourth-century Iranian word '*pairidaeza*', denoting a surrounding (*pairi*) wall made of a sticky mass (*daeza*) like clay or dough – a walled enclosure: the royal parks, military enclaves, menageries and gardens of ancient cities. In early Christianity, the Garden of Eden was considered the ultimate paradise, to be restored on earth in the form of a garden. Paradise was an earthly place, rather than heaven – a state that was within reach as long as all conditions were correct. An early-fifteenth-century Anabaptist sect, the Adamites (fig. 6, p. 13), believed paradise could be restored on earth. In order to achieve this, they began to live communally, advocating nudism and free love and the rejection of marriage and property ownership. In the England of the mid 1600s, a group of landless poor,

huwelijk en persoonlijk eigendom. Midden 17de eeuw was er in Engeland een groep genaamd de True Levellers, die ook wel de Diggers werd genoemd (fig. 5, p. 13). De groep bestond uit arme mensen zonder land en werd geleid door de religieuze hervormer en politieke activist Gerrard Winstanley. Ze namen bezit van George Hill in Surrey en begonnen het land te bewerken. Ze geloofden in gemeenschappelijk eigendom en namen gemeenschapgronden terug die ooit waren ingepikt door de kerk en de staat. In 1915 publiceerde Charlotte Perkins de roman *Herland* (fig. 78, p. 153), die gaat over een vrouwengemeenschap die in totale afzondering van de wereld en van mannen leeft en daarmee zeer gelukkig is; ze planten zich voort door middel van parthenogenese en wonen in een soort permacultuur-voedselbos-paradijs. De Amerikaanse schrijver en historicus Lewis Mumford geloofde dat Utopia ooit had bestaan als de archetypische stad uit de oudheid – of dat in elk geval het nabeeld ervan bestond, als romantisch ideaal van de utopische stad dat in alle Utopia-literatuur is terug te vinden (fig. 89, p. 155).

Utopische theorieën en romans van de 17de tot 20ste eeuw spelen zich meestal af in een stedelijke omgeving waarin een tuin of een boerderij centraal staat. Veel hedendaagse actiegroepen en gemeenschappen, sociale en alternatieve bewegingen gebruiken of propageren tuinieren als kernidee voor een radicale, sociale omwenteling. Aan het eind van de jaren 1960 ontwikkelde het anarchistische collectief 'the Diggers' in San Francisco (fig. 13, p. 17) een visie om het roer helemaal om te gooien wat betreft sociale en economische verhoudingen, met het gratis uitdelen en verbouwen van voedsel als uitgangspunten. Vandaag de dag is er de gematigder 'Transition Towns'-beweging – een netwerk van gewone mensen dat permacultuur als uitgangspunt heeft – die probeert een veerkrachtig sociaal systeem op te zetten als antwoord op 'peak oil', rampzalige klimaatverandering en economische onzekerheid (fig. 76, p. 152). In veel van deze voorbeelden wordt Utopia ingezet als kritiek op de maatschappij, maar ook als mogelijk alternatief, dat in enkele gevallen ook is verwezenlijkt.

led by the religious reformer and political activist Gerrard Winstanley and calling themselves the True Levellers, also known as the Diggers (fig. 5, p. 13), occupied George Hill in Surrey. They began to farm it, developing ideas for a collective commonwealth while reclaiming what was once common land that had been enclosed by the church and state. In Charlotte Perkins Gilman's 1915 novel *Herland* (fig. 78, p. 153), a society of women live happily in total isolation from the world and from men; they procreate via parthenogenesis and live in a kind of permaculture-forest garden paradise. The American writer and historian Lewis Mumford believed that Utopia once existed in the form of the archetypal ancient city – or at least that its after-image does, as a romantic utopian urban ideal that runs through all Utopian literature (fig. 89, p. 155). Utopian theories and novels from the 1600s to the 1900s are set mostly in urban places in which the garden or farm is central. Many contemporary affinity groups and communities, social movements and alternatives have advocated or do advocate gardening as a central idea for radical social change. In the late 1960s, the anarchist collective 'the Diggers' in San Francisco (fig. 13, p. 17) began to develop a vision for the total transformation of social and economic relations, with free food distribution and farming at its heart. Today, the more genteel 'Transition Towns' movement – a grassroots network that advocates permaculture as a core principle – is working to build societal resilience in response to peak oil, climate catastrophe and economic instability (fig. 76, p. 152). In many of these examples, Utopia is used as a tool to critique society and present a possible alternative, which in some cases is enacted.

It is through the lens of Utopia that the *Edible Park*'s ideas are focused. Its aims are to investigate and publish the possibilities of a ground-up, Utopia-inspired, sustainable urban planning process. The *Edible Park* explores what

De ideeën achter *Eetbaar Park* zijn ontwikkeld door er met een Utopische bril naar te kijken. Het doel is om de mogelijkheden voor een origineel, door Utopia geïnspireerd, duurzaam stedenbouwkundig planningsproces te inventariseren en te publiceren. *Eetbaar Park* onderzoekt hoe een alternatieve, of contra-, publieke ruimte eruit zou kunnen zien, en stelt de vraag of het mogelijk is om gezamenlijk een openbare ruimte te creëren die ingaat tegen de heersende trend om alles te privatiseren – een ruimte die niet wordt bewaakt of ontworpen is om de gebruikers te sturen. Het biedt een andere invalshoek op het creëren van de sociale ruimte, onze parken en gezamenlijke stedelijke ruimtes.

In 2008 werd ik door Stroom benaderd om een voorstel te maken voor een project aan de Binckhorst in Den Haag in het kader van hun één jaar durende Foodprint-project. De Binckhorst is een oud bedrijventerrein vlak bij het centrum van de stad dat zou worden herontwikkeld tot een nieuw creatief hart. Er werd een groots en meeslepend masterplan gemaakt door het Nederlandse architectenbureau OMA: een utopisch (dystopisch?) stadsconcept als een pretpark/recreatiegebied, volgestouwd met een strand, een museum voor moderne kunst, een Formule-1 racecircuit en een aantal augurkvormige wolkenkrabbers. Later dat jaar stortte in de VS de huizenmarkt in, gevolgd door een wereldwijde, nog steeds voortdurende financiële crisis. Het ontwikkelingsvoorstel voor de Binckhorst werd afgeblazen of in elk geval in de mottenballen gestopt. Met dit als uitgangspunt begon ik me af te vragen hoe een contra-'masterplan' eruit zou zien. Een 'nietmasterplan' van onderaf, een plan zonder plan, iets wat zou kunnen beginnen met een gesprek en zou uitmonden in activiteiten op verschillende locaties, en hopelijk na verloop van tijd zou uitgroeien tot een onderling verbonden, de hele stad bestrijkend en door de gemeenschap gedragen biodynamisch systeem. Ik ging op zoek naar een geschikt biosysteem en permacultuur bleek perfect bij dit idee te passen. Tegelijk met het uitwerken van dit concept hoopte ik een kritische discussie op gang te brengen over

an alternative, or counter, public space might look like, and asks if it is possible to collectively develop a public space that bucks the dominant trend towards the privatisation of everything – a space that is not surveilled or designed to control consumers. It offers another way of looking at the production of social space, our parks and shared urban spaces.

In 2008, I was approached by Stroom to propose a project for the Binckhorst area in The Hague for their one-year Foodprint project. The Binckhorst is a post-industrial area near the city centre that was being re-conceptualised as a new creative hub. An imaginative master plan had been drawn up by the Dutch architecture group OMA: a utopian (dystopian?) city concept as amusement park/ leisure space crammed with a beach, an outpost of a museum of contemporary art, a Formula One race track and multiple gherkin-shaped skyscrapers. Later that year, the US housing bubble burst and the ongoing worldwide financial crisis ensued. The proposed regeneration of the Binckhorst was cancelled or possibly mothballed. With this as my starting point, I began to wonder what a counter 'master plan' might look like. A 'nomaster plan' from below, a plan without a plan, something that might begin as a conversation developing into activities at a couple of locations and hopefully growing over time into an interconnected, city-wide, community driven, biodynamic system. Looking around for appropriate bio-systems, permaculture fitted this idea perfectly. This concept would hopefully be developed in tandem with a self-critical discussion around the nature of public and community-type art projects in a time of forced austerity and economic crisis.

Systems like permaculture, forest gardening, deep ecology, Transition Towns, bioregionalism, eco-communalism and urban agriculture – to name a few – are becoming increasingly popular. They are usually regional, small-scale, community-driven projects that exist

de aard van openbare- en gemeenschaps-
kunstprojecten in een tijd van gedwongen
soberheid en economische crisis.

Systemen als permacultuur, voedsel-
bossen, diepe ecologie, Transition Towns,
bioregionalisme, ecosyndicalisme en
stadslandbouw – om er slechts een paar
te noemen – komen steeds meer in zwang.
Meestal zijn het regionale, kleinschalige
gemeenschapsinitiatieven die los staan
van – en zich soms verzetten tegen – de
officiële bestemmingsplannen, regelgeving
en overheidsinstanties. In Engeland ma-
ken de rigide verordeningen veel duurzame
projecten en eco-bouwwerken onmogelijk.
Ook in Nederland zijn er voorbeelden van
illegale bouwwerken zoals de 'Aardehuizen'
(fig. 54, p. 81): gebouwen die het milieu
minder belasten, verwarmd door passieve
zonne-energie , gemaakt van afvalmateria-
len zoals autobanden en blikjes, in navol-
ging van het eerste aardehuis dat werd
gebouwd in Taos, Nieuw Mexico, VS.

Het project is opgestart in nauwe
samenwerking met Peter de Rooden van
Stroom om zo in contact te komen met de
plaatselijke permacultuurgroep. Gelukkig
was er in Den Haag een heel actieve groep
en na overleg met een van de oprichters –
Menno Swaak van Permacultuur Centrum
Den Haag, die toen nog namens Gezonde
Gronden werkte – kon de zoektocht naar
een locatie beginnen. Tot onze verrassing
vonden we zelfs twee potentiële plekken:
de ene was bij de kinderboerderij en het
educatieve gedeelte van het Zuiderpark,
een groot stadspark in het zuiden van de
stad, aangelegd tussen 1923 en 1936; de
andere een stuk braakliggend terrein bij
de ingang van een groot en goed onder-
houden volkstuinencomplex daar vlakbij.
Vanuit die gegevens bedachten we twee
verschillende soorten tuinen die inspeel-
den op karakter en functie van de speci-
fieke plekken. De tuin voor het park zou
een soort voorbeeld- of modeltuin moeten
worden – een centrale locatie van waaruit
verschillende permacultuurideeën konden
ontstaan. Omdat de plek in het educatieve
gedeelte van het park lag, zou de tuin een
actieve rol krijgen in het voorlichten van
het publiek over de ideeën en werkwijzen

outside – and sometimes in opposition
to – official planning codes, regulations
and government departments. In the
UK, rigid planning rules prohibit a lot
of sustainable eco-building and projects.
A Dutch example could be the illegal-
ity of building 'Earthships' (fig. 54, p. 81):
low-impact, passive solar buildings made
mainly from recycled materials like
cans and tyres, pioneered in Taos, New
Mexico, USA.

I initiated the project by working
closely with Peter de Rooden at Stroom
in order to make contact with a local
permaculture group. Luckily, in The
Hague there was a very good one, and af-
ter some discussion of the idea with one
of its founding members – Menno Swaak,
from what was then Gezonde Gronden,
now Permacultuur Centrum Den Haag
– the search for a location began. To our
surprise, we ended up with two poten-
tial sites: one in the educational and
city farm area of the Zuiderpark, a large
municipal park in the south of the city
laid out between 1923 and 1936; and the
other a fallow, meadow area nearby, at
the entrance to a large and well estab-
lished allotment garden. From there, we
began to formulate two different types of
gardens that were specific to their sites
in terms of character and function. The
park plot was thought of as a demonstra-
tion or model garden – a central location
from which a variety of permaculture
ideas could be generated. As the site was
in the educational area of the park, it
would take on the active role of educat-
ing the public on permaculture ideas
and methods. The other, less formal, site
at the allotment garden was devised as a
permaculture answer to the allotment: a
community garden where produce would
be gardened collectively rather than in
staked-out, individual plots. This idea
was similar to an existing permaculture
garden that had been developed a year
before on the edge of the city in an area
called Madestein. This thriving garden
had been designed by local permacul-
ture students and teachers in a circular,
radial layout.

van de permacultuur. De andere, minder formele plek bij de volkstuinen werd meer een antwoord van de permacultuur op de volkstuinen: een gemeenschappelijke tuin waarin gezamenlijk werd gewerkt in plaats van ieder op z'n eigen lapje grond. Dit idee was te vergelijken met een permacultuur-tuin die een jaar eerder was opgestart in Madestein, aan de rand van Den Haag. Deze goed producerende tuin was ontworpen door plaatselijke studenten permacultuur en hun docenten in de vorm van stralen in een cirkel.

Na veel overleg werd besloten dat op de meer openbare en toegankelijke plek in het park ook een gebouw moest komen als centraal punt om bijeenkomsten en workshops te houden, om schoolkinderen in te ontvangen en om tuingereedschap te kunnen opbergen. In samenwerking met de Nederlandse architect Michel Post hebben we een paviljoen ontworpen (fig. 16, p. 18) dat is gebaseerd op een gebouw dat Tony Wrench en Jane Faith in Wales hadden gebouwd (fig. 53, p. 81). Een uitvoerig verslag van hun ronde huis, houtskelet opgevuld met strobalen en leem en tweedehands dubbelglas in de ramen, is te lezen in hun boek *Building a Low Impact Roundhouse* (fig. 85, p. 154). Aan dit ontwerpvoorbeeld hebben we verwijzingen toegevoegd naar modernisme en naar de stad zodat eco-architectuur niet het stempel van hobbithuisje zou krijgen – een stadse uitstraling werd bewerkstelligd door de keuze van bepaalde materialen en details. Het modernistische element is de verwijzing naar de Duitse architect Bruno Taut, die in de jaren 1920 nauw samenwerkte met de landschapsarchitect Leberecht Migge. Migge was beïnvloed door de Russische anarchist Peter Kropotkin en ontwikkelde vroege modellen voor het communale burgersocialisme in de tuin- en landschapsontwerpen voor grote Duitse sociale woningbouwprojecten, ook wel *Siedlungen* genoemd (fig. 10, p. 15).

Het paviljoen is uiteindelijk een constructie geworden van houtskeletbouw gecombineerd met gebruikte materialen, een grote glaswand om zonnewarmte binnen te krijgen, leem, strobalen en nieuw gekocht timmerhout. Het met sedum

As a result of our ongoing discussions, it was decided that the more publically visible park site should include a central structure to hold meetings and workshops, host school groups and store tools and equipment. Working together with the Dutch architect Michel Post, we designed a pavilion (fig. 16, p. 18) based on a building pioneered by Tony Wrench and Jane Faith in Wales (fig. 53, p. 81). Details of their timber-framed round-house built from cob, straw bales and recycled double-glazed windows can be found in their book *Building a Low Impact Roundhouse* (fig. 85, p. 154). Taking this design as a template, we brought in references to modernism and the city in order to avoid the cliché of hobbit-like eco-architecture – giving it a more urban feel with its materials and details. The modernist reference was the German architect Bruno Taut, who worked closely with the landscape architect Leberecht Migge in Germany in the 1920s. Migge was influenced by the Russian anarchist Peter Kropotkin, developing early models for communal grassroots socialism in the garden design and landscaping for Germany's large, low-lying social housing projects, or *Siedlungen* (fig. 10, p. 15).

The final pavilion was a timber-frame construction with a mixture of reclaimed materials, large passive solar front windows, cob, straw bales and shop-bought dimensional lumber. The sedum-covered roof was a circular timber construction made from whole tree trunks that, in theory, supported themselves by their own weight and radiated from an oculus at the top of the roof. This was capped with a small plastic dome. It was not possible to follow the roundhouse design completely, so we were unable to prove the self-supporting theory – local city engineers insisted that one upright column be included to support the roof at the point where we had designed the large sloping front greenhouse windows. Inside the roundhouse is a large rocket stove with a looped heat duct that is used as an under-seating heat source (p. 88).

begroeide dak heeft een cirkelvormige spantconstructie, gemaakt van hele boomstammen die, in theorie, door hun eigen gewicht zelfdragend zijn, en die vanuit het middelpunt in de nok van het dak straalsgewijs uitlopen. De nok is afgedekt met een plastic koepel. Het was onmogelijk om het ontwerp van het 'roundhouse' helemaal te volgen. Daarom hebben we de theorie van de zelfdragende constructie niet kunnen bewijzen – de gemeentelijke bouwtechnici wilden per se een verticale paal in het midden om de constructie te ondersteunen, precies op het punt waar wij een grote aflopende glaspui hadden bedacht. In het ronde paviljoen staat een grote kachel, een zogeheten 'rocket stove' waarvan de pijp onder de banken door is geleid voor extra warmte (p. 88).

De tuin om het paviljoen is ontworpen door studenten van de plaatselijke permacultuurcursus. De basis is een aantal cirkels met in het midden een fruit- of notenboom. Van daaruit lopen de plantenbedden met planten van verschillende hoogte en gilden stervormig uit. Er is een kleine terrasvormige zitplek voor presentaties en discussies in de openlucht (p. 80). In de tuin zijn composthopen en wateropslagplaatsen, maar ook stukken die braak liggen of alleen worden gebruikt om grote takken en snoeihout kwijt te kunnen – waardoor er langs de randen meer biodiversiteit ontstaat en er plekken zijn waar dieren zich kunnen verschuilen. Voor de toekomst staan er zonnepanelen, een grijswaterzuiveringssysteem en een composttoilet op de agenda.

Een zeer interessante, niet van te voren bedachte ontwikkeling was het belang van educatieve workshops over de verschillende onderdelen. Bij elk nieuw stadium van het project werd een praktische workshop of les georganiseerd voor verschillende groepen: de gewone bezoekers, schoolkinderen en permacultuurstudenten. Het ontwerpen van de tuin (fig. 15, p. 18) telde voor die laatste groep mee als onderdeel voor hun diploma; zij en volgende groepen studenten gebruiken de tuin om hun studie te verdiepen. Het paviljoen werd gebouwd tijdens een aantal bouwworkshops (fig. 29-36, p. 49-52) – zo konden bezoekers

The garden which surrounds the pavilion has been designed by students from the local permaculture design course. It is based on a series of circles with a fruit or nut tree in each centre, from which other plants radiate in a variety of guilds and heights. There is a small tiered seating area for outdoor presentations and talks (p. 80). The garden includes composting and water harvesting areas, as well as areas that have been left fallow or are used to store larger woody waste – helping to increase bio-diverse edges and wildlife habitats. Future plans include a solar panel, a grey-water waste system and a composting toilet.

One of the project's interesting unplanned developments was the importance of presenting segmented educational workshops. As each stage of the project developed, it was formulated into a practical workshop or learning situation that was open to a variety of groups: the general public, school groups and permaculture students. The garden was designed by the students as part of the permaculture diploma course (fig. 15, p. 18); they and subsequent students use the garden to further their studies. The roundhouse was constructed through a series of building workshops – teaching visitors how to make and use cob, build with straw bales and construct a turf roof (fig. 29-36, p. 49-52). Local high school children come regularly to learn about gardening, food production, mulching, composting and other urban gardening ideas. Situated in the park's educational and city farm area – a common feature in Dutch parks – where conventional gardening and farming is taught, the new permaculture garden creates an arrestingly different landscape. Juxtaposed to the formal lines of mono-cultural planting patterns, the circles, serpentine pathways and overall informal, wild look of a permaculture garden provides a unique visual teaching tool.

At this early state, it is difficult to tell what questions have been, or will

leren om leem te maken en gebruiken, om met strobalen te bouwen en een grasdak te maken. Leerlingen van middelbare scholen in de buurt komen regelmatig langs en leren van alles over tuinieren, voedselproductie, mulchen, composteren en andere dingen die te maken hebben met stadslandbouw.

Omdat hij gelegen is in het educatieve gedeelte met de stadsboerderij – waarover veel Nederlandse parken beschikken – waar op conventionele manier wordt gewerkt, biedt de nieuwe permacultuurtuin een verbazend andere aanblik. Naast de rechte lijnen van de monocultuur-moestuinen zorgen de cirkels, de slingerende paadjes en de algehele rommelige sfeer van een permacultuurtuin voor een uniek visueel leermiddel.

In dit stadium is het nog te vroeg om te kunnen zeggen welke vragen positief beantwoord zijn of zullen worden. Het zou ideaal zijn als kunstprojecten die zijn gebaseerd op betrokkenheid van de gemeenschap werden beschouwd als langetermijnprocessen en -verbintenissen. Als dergelijke projecten relevant en waardevol moeten zijn, dan hebben ze tijd nodig om zich te ontwikkelen en te rijpen, zeker in het geval van een tuin en een experimentele organisatiestructuur. Het Zuiderpark was zo vriendelijk om ons het terrein voor drie jaar in bruikleen te geven, en hopelijk langer als alles goed gaat. Visueel is de tuin een toonbeeld van een totaal ander soort stedelijk landschap, vooral dankzij het paviljoen. Daardoor heeft het park een uniek karakter gekregen. Op een bepaalde manier is het project misschien te goed ontvangen, omdat het stuk land dat we tot onze beschikking hebben gekregen nogal groot is om te onderhouden voor onze kleine organisatie, waardoor het opzetten van de volkstuinlocatie meer tijd kost.

Doordat dit een interdisciplinair project is, konden we een aantal verordeningen omzeilen, en kon er bijvoorbeeld, voor het eerst op Nederlandse bodem, een milieuvriendelijk roundhouse worden gebouwd. In een andere context was er geen vergunning verleend voor dit gebouw. Ook hebben we geld herverdeeld en beschikbaar gesteld aan activiteiten en organisaties

be, successfully answered. Ideally, most community-based art projects should be considered long-term processes and commitments. In order for projects like this to have any true relevance or value, particularly those with a garden and an experimental organisational structure, they need time to mature and develop. The park has graciously given us the area to use for three years, and hopefully this will be extended if all goes well. Visually, the garden has become a model for a very different type of urban landscape, especially with its pavilion. It has created a strikingly different type of park space. To some extent, the project may even have been too well received, as the amount of land we have secured may be too much for our small organisation to handle, making the allotment garden site slower to set up. The interdisciplinary nature of the project has allowed us to circumvent various planning codes, allowing, for example, the construction for the first time on Dutch soil of a low-impact roundhouse. In most contexts, the building would be considered illegal. We have also redirected and made available various funds to activities and organizations (like Gezonde Gronden) that might not usually have easy access to them, and vice versa – combining and sharing distributed funds that are specifically labelled as 'cultural money'. The abovementioned educational aspect of the project and the integration of segmented workshops throughout the whole project has been a great success and is something that could easily be reproduced elsewhere. Like all community projects, the pace and urgency of activity changes over time, with its own peaks and lulls. This is only to be expected in this type of volunteer-led organisational form, but it could also be its downfall when working in partnership with an arts organisation at the mercy of state-funding dictates – when as a result of different operational cultures, expectations, speeds of operating and objectives clash.

Finally, these are what strike me as the questions and issues arising from

(zoals Gezonde Gronden) dat ze anders waarschijnlijk niet zo makkelijk hadden gekregen, en vice versa – door het combineren en delen van bepaalde fondsen die 'culturele geldpotjes' worden genoemd. Het hierboven genoemde educatieve aspect van het project en de integratie van de workshops gedurende het project was een groot succes en zou ook op andere plekken kunnen worden uitgevoerd. Gemeenschapsprojecten hebben een wisselend tempo en een wisselende opkomst bij activiteiten, met z'n eigen pieken en dalen. Dat is te verwachten bij een dergelijke vrijwilligersorganisatie, maar het kan ook de ondergang betekenen als je samenwerkt met een kunstorganisatie die financieel gebonden is aan de overheid en er sprake is van verschillende manieren van werken – waardoor verwachtingen, werktempo en doelen met elkaar botsen.

Tot besluit de vragen en de problemen die bij mij oprijzen bij dit project en het verloop ervan: kan een door burgers ontwikkeld, biodynamisch systeem dat voortkomt uit de utopistische traditie aanslaan in de hele stad, kan het integreren in de bestaande processen van stedenbouwkundige planning en ze misschien uiteindelijk vervangen? Is dit een naïef en misplaatst utopistisch idee? Is het feit dat dit een openbaar kunstproject is een voordeel of een nadeel? Kunnen en moeten 'sociaal geëngageerde' projecten een sociale verandering teweegbrengen, of zijn het betekenisloze uitingen die slechts dienen voor het mooi – een nieuwe vorm van kunstzinnig realisme, inspelend op een bredere, geïndustrialiseerde kunstmarkt? En ten slotte, in het licht van de huidige crisis van het kapitalisme die ieders leven beheerst, hoe zeer zijn architecten en projectontwikkelaars schuldig aan het instorten van de markt? Te veel bouwen en onroerend-goedspeculatie zijn de kern van het probleem, maar in plaats van mensen of beroepsgroepen de schuld te geven, is het misschien een goed moment om te zoeken naar systemische oplossingen, of in elk geval naar alternatieven voor de ernstige problemen waar we voor staan – een dilemma dat ons terugbrengt op de reis naar het eiland Utopia.

this project and its ongoing process: Can a grassroots, biodynamic system that comes out of a utopian tradition operate city-wide, become integrated in the city's existing planning processes and possibly eventually replace them? Is this in itself a naive and misplaced utopian idea? Does a public art project help or hinder such an endeavour? Can and should 'socially engaged' projects effect social change or are they empty, aestheticized signifiers – a new form of artistic realism and content provision for a broader industrialised art market? Lastly, in the context of the current crisis of capitalism that now pervades all of our lives, how much are architects and developers implicated in this collapse? Overbuilding and property speculation are central to the problem, but rather than blaming individuals or professions, maybe this is the right moment to look at more systemic solutions, or at least alternatives to the serious problems the majority of us now face – a dilemma that brings us back to the journey to the Island of Utopia.

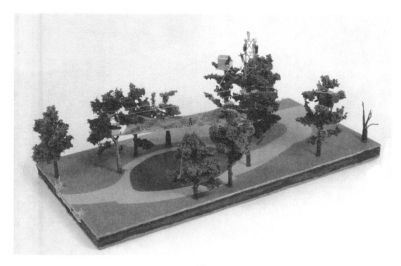

17
Tompkins Square Park Monument to Civil Disobedience, 1997

18
The Gerrard Winstanley Mobile Field Centre, European Chapter, 2000

19
Geocruiser, 2001

20
Photo from Nils Norman's archive of playscapes,
'Bauspielplatz Mümmelmannsberg, Hamburg, Germany', 2004

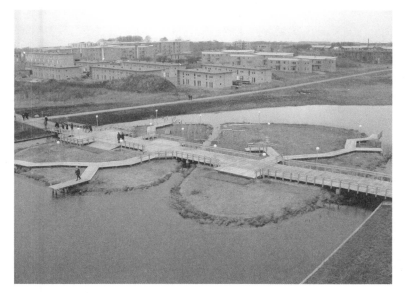

21
Trekroner Bridge and Islands, 2006

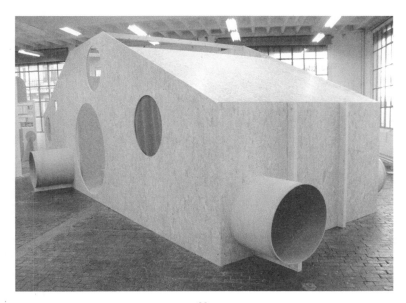

22
The Alternative Education Library, CIRA, with Tilo Steireif, 2009

23
The University of Trash, with Michael Cataldi, 2009

24
Temporarily Permanent Monument to the Occupation of Pseudo Public Space, 2009

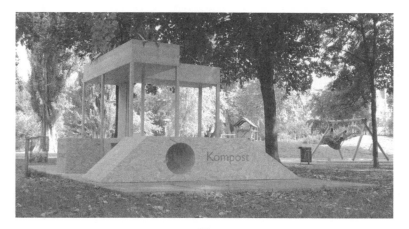

25
Public Workspace Playscape Sculpture Graz, 2009

26
The Death and Life of the Workplace/Public Space, 2009

27
Installation for Stroom's *Foodprint* opening exhibition and symposium, Den Haag, 2009

28
Open-Assembly No:1. Loughborough. Insects, Worms, Mushrooms, Birds and Students, 2010

Een voedzame jungle in de binnenstad

A nutritious jungle in the city

Fransje de Waard

In de jaren 1970, een tijdperk waarin de aarde voor verreweg de meeste van haar menselijke bewoners nog een oneindige bron van ruimte, grondstoffen en mogelijkheden was, werd de term permacultuur voor het eerst uitgesproken. Dat was op Tasmanië, dat door zijn geografische isolatie, hoogteverschillen en milde klimaat een diverse en unieke flora en fauna rijk is. En dat was in het Engels, uit de mond van Bill Mollison en David Holmgren. Zij kwamen op *permaculture* als samenstelling van *permanent* en *agriculture*; de term verbindt twee bestaande begrippen tot iets nieuws. Net zo draait het in de permacultuur om het ontwerp van systemen waarin elementen uit het bestaande (plek, bodem, water, vegetatie, dieren, mensen) zich met elkaar tot een nieuwe eenheid kunnen verbinden. En wel zo, dat ze in die

Fransje de Waard

In the 1970s, an era in which the Earth was still an inexhaustible source of territory, raw materials and possibilities for the vast majority of its human inhabitants, the term 'permaculture' was expressed for the first time. This was in Tasmania, which due to its geographic isolation, differences in altitudes and mild climate has a wealth of unique and varied flora and fauna. And it had been introduced by two Australians, Bill Mollison and David Holmgren. Their coinage of 'permaculture' comes from a combination of 'permanent' and 'agriculture'; the term combines two existing concepts into something new. Just as permaculture itself revolves around the designing of systems in which elements of the existing world (place, soil, water, vegetation, animals, people) can combine

onderlinge verbinding elkaars wezenlijke behoeften kunnen vervullen en hun gegeven mogelijkheden kunnen ontwikkelen. Liefst permanent, blijvend. Of in onze eigentijdse terminologie: duurzaam.

In de Tasmaanse regenwouden zullen Mollison en Holmgren zich niet hebben afgevraagd hoe die permacultuur er veertig jaar later in de Haagse binnenstad uit zou zien. Of toch. Het belangrijkste wat ze aanvankelijk deden, was namelijk kijken – goed kijken. En zo zagen zij hoe juist in die wildernis het hele verhaal staat uitgeschreven. Dat alles in de natuur zich bevindt waar het zich bevindt, wanneer het zich daar bevindt, eruitziet zoals het eruitziet, in elkaar zit zoals het in elkaar zit, en zich gedraagt zoals het zich gedraagt, omdat het daar, dan en op die manier een onmisbaar onderdeel van het geheel vormt. Natuurlijke ecosystemen zijn geworteld in dat flinterdunne jasje van bodem rondom de aarde. Ze 'draaien' op zonne-energie en wat er nog meer uit de lucht komt vallen, en op de veerkracht van hun eigen interne rijkdom. Elk ecosysteem vormt een levende 'machinerie' die zichzelf doorlopend uitvindt.

Als we dat inzicht nu eens toepassen op de manier waarop we ons voedsel produceren. Die vraag kwam bij de heren op. Doorlopende landbouw – permanente agricultuur. Want dat ons voedsel in de loop van de twintigste eeuw in rap tempo van een aspect van natuurlijke overvloed tot een steeds grootschaliger geproduceerd industrieel product was geworden, dat was hun allang opgevallen. Ook dat het succes van die industrie direct afhing van het gemak waarmee de mens onvervangbare voorraden fossiele plantengroei wist op te pompen, geologische formaties met minerale afzettingen wist af te graven en oeroude landschappen vol biologische rijkdommen wist leeg te roven. Tja, onze machinerie legt doodlopende wegen aan. En als de mens nu werkelijk het slimste dier op aarde was, dan moest dat toch ook wel anders kunnen? Maar was het meest ingenieuze dat Mollison en Holmgren daar tegenover wisten te zetten nu een eigen tuin met bietjes?

with one another to form a new whole. And in such a way that they can fulfil each other's essential needs in that combination and develop their individual possibilities. Preferably permanently, lastingly. Or, in our contemporary terminology: sustainably.

There in the Tasmanian rainforests, Mollison and Holmgren would not have wondered what permaculture looked like 40 years later in the inner city of The Hague. Or would they? Because the most important thing they had started out by doing was to look – and look well. And so they saw how the whole story is written out in the wilderness. That everything in nature is found where it is found, is there when it is there, looks like it looks, is put together as it is put together and behaves as it behaves precisely because there, then and in that manner it forms an indispensable part of the whole. Natural ecosystems are rooted in the flimsy mantle of soil around the Earth. They 'work' on Sun energy and whatever else comes out of the air, and on the resilience of their own internal resources. Every ecosystem forms a living 'machinery' that continuously invents itself.

The two men asked themselves: What if we were to apply this insight to the manner in which we produce our food? Continuous farming – permanent agriculture. For they had long been aware that our food rapidly developed over the course of the 20th century from an aspect of natural abundance to an industrial product produced on an increasingly larger scale. And that the success of this industry was directly dependent on the ease with which mankind was able to pump up irreplaceable supplies of fossilised plant growth, dig up geological formations of mineral deposits and ransack ancient landscapes full of biological treasures. Yes, our machinery was building dead end streets. And if mankind really were the cleverest animal on earth, this could also be done otherwise, couldn't it? But as a response to all this, was the most ingenious answer Mollison

Daar heeft het alles van weg. Want een eigen tuin is het stukje aarde waar miljoenen mensen zelf direct zorg voor kunnen dragen. De plek dus ook om voor het eerst, of opnieuw, te leren hoe de natuur werkt. En opnieuw te leren wat eten ook alweer is. Een paar generaties geleden liepen er in Nederland nog veel mensen rond die op of in de buurt van een boerderij of tuinderij waren geboren. De herkomst van hun voedsel was een eenvoudig verhaal: koeien in de wei, melkbussen langs de weg, lange drukke zomers en volgeladen wagens, het hooien, wieden, en oogsten in akkers en boomgaarden. Inmiddels is voedsel voor verreweg de meeste mensen – in de stad én op het land – iets wat in het laboratorium van een megabedrijf is uitgekookt, in een fabriek in megaketels is gebrouwen en in een lollig potje, flesje, pakje of zakje is gestopt, voorzien van een etiket met daarop onbegrijpelijke toverformules, alleen omdat die wettelijk zijn voorgeschreven. De consument staat met de boodschappentas aan het einde van de lopende band en laat zich blij maken met al weer een aanbieding. Tussen boer en consument heeft zich een immense industrie gevestigd, waaraan we vanwege het gemak en de goedkoopte onze dagelijkse voeding zijn gaan toevertrouwen. Aan de ene kant verslempt deze het aardse kapitaal aan hulpbronnen (bodem, water, energie, biodiversiteit) en aan de andere kant schuift deze haar tot modieuze lariekoekjes verhaspelde grondstoffen bij de consument naar binnen.

Het kon niet anders dan dat consumenten zich daar steeds vaker in verslikten. De gekte van de bio-industrie drong steeds verder door, men ging zich afvragen wat er zo gezond is aan rijen E-nummers, er kwam aandacht voor het milieu en voor de arbeidsomstandigheden in de aanvoerlanden, het idee van voedselkilometers werd geboren. En er bleken ook boeren en tuinders op fietsafstand te zitten, die zich noodgedwongen bij de industrie hadden laten inlijven, maar best – voor een betere prijs – direct aan consumenten wilden leveren.

Toen Mollison en Holmgren hun wilde ideeën wereldkundig maakten, was dat and Holmgren could think up simply a garden of your own with peas and beans?

Evidently so. Because a garden plot is a little piece of ground that millions of people can directly take care of themselves. In other words, a place to learn for the first time, or again, about how nature works. And to learn again about what food actually is. A few generations ago in the Netherlands, there were still a lot of people around who had been born on a farm or market garden or nearby to one. The origin of their food was a simple story: cows in the pasture, milk cans at the side of the road, long busy summers and loaded wagons, haying season, grazing and harvesting in the fields and orchards. Nowadays, for far and away the most people – both in the city and the country – food is something cooked up in the laboratory of a mega-company, brewed in a factory in mega-kettles, plopped into a cute little jar, bottle, packet or bag and given a label bearing incomprehensible incantations (only because legally required). Consumers stand with their grocery bags at the end of the production line and go all happy over the latest bargains. Between the farmer and the consumer an immense industry has established itself, to which we have entrusted our daily nourishment because of its ease and cheapness. On the one hand, this gobbles up the Earth's wealth of resources (soil, water, energy, biodiversity) and on the other hand shovels those mangled natural resources into the mouths of consumers in the form of modish rubbish.

It was inevitable that consumers would increasingly choke on it. As the madness of the bio industry has pervaded further and further, people have begun wondering what was so healthy about rows of 'E' numbers, started paying attention to the environment and the working conditions in supply countries. And thus was born the idea of 'food miles'. There also turned out to be farmers and gardeners only a bicycle ride away, who out of sheer necessity had

vooral omdat zij zagen dat de voedselproductie aan het ontsporen was en daarbij de ecologische basis van het leven mee begon te sleuren. En dus was een eigen tuin met bietjes inderdaad de meest radicale stap die een individu kon zetten. Inmiddels is niet alleen het milieu maar ook voedsel een maatschappelijk thema, en daarmee is niet alleen de wat zonderlinge activist, maar juist ook de 'gewone' consument meer dan ooit aan zet. Want die kan zeggen: 'Nee multinational X, Y, Z, ik laat uw plastic fruitdrankjes voortaan staan, ook al mag ik van u het flesje nu recyclen. En voor mij geen ondoorzichtig namaakvoer meer, ik maak zelf wel een pan soep.' Volgens het tot op het bot teruggebrachte devies van de Amerikaanse professor en *food writer* Michael Pollan: 'Eet voedsel. Niet te veel. Vooral planten.' (fig. 69, p. 151)

Die planten hoeven niet allemaal van ver weg te komen, zelfs niet voor het groeiend aantal stedelingen. Daarbij vormen de tien (later twaalf) principes van de permacultuur een set gouden handvatten. Die lazen de Australische heren af uit de wildernis en uit de experimenten die zij daarbuiten gingen ondernemen. Die worden toegepast volgens het principe van zonering: het voedsel dat we vers op het aanrecht willen, en dat tijdens de teelt intensieve aandacht nodig heeft, komt van zo dichtbij mogelijk. Dat geldt op de microschaal van ons eigen huishouden – de kruiden bij de keukendeur – maar ook voor de stedelijke huishouding. Het is logisch om de teelt van groente, fruit en kruiden een plek in en vlak bij de stad te geven. Terwijl de zorg voor beter bewaarbaar voedsel en extensievere producten als noten, olie- en zetmeelgewassen op grotere afstand van de consument kan plaatsvinden. Volgens een van de ontwerpprincipes gebruiken we zo veel mogelijk natuurlijke, hernieuwbare bronnen – domweg omdat die op de lange termijn onze enige optie vormen. De hele landbouw moet afkicken van de verslaving aan olie en andere eenmalige grondstoffen. De kleinschalige groente- en fruitteelt in en om de stad past precies bij dat principe: een blokje om voor een middag handwerk in de tuin, een stukje fietsen voor een

formed close ties with the industry but were certainly willing – for a better price – to supply consumers directly.

When Mollison and Holmgren publicised their wild ideas, it was mainly because they saw that food production was running off the rails and starting to take the ecological foundation of life along with it. And so planting your own peas and beans was indeed the most radical step that an individual could take. In the meantime food, like the environment, has become a social issue. As a result, the time has come as never before for 'ordinary' consumers, and not just the somewhat eccentric activists, to also make a move. Because they can say, 'No siree, multinational XYZ, from now on I'll pass up your plastic fruit juices, even though you are now willing to let me recycle the bottle. And no more obscure imitation fodder for me, I'll cook up a pan of soup from scratch.' Like the pared-to-the-bone motto of the American professor and food writer Michael Pollan says, 'Eat food. Not too much. Mostly plants.' (fig. 69, p. 151)

Not all of those plants have to come from far away, even for the growing numbers of city dwellers. A set of golden rules in this regard are the ten (later twelve) design principles of permaculture, which the two Australians saw in the wilderness and in experiments they conducted outside of it. These are applied according to the strategy of zoning: the foods we want fresh on the counter and that need intensive attention during cultivation should come from as nearby as possible. This is true on the microscale of our own household – herbs near the kitchen door – but also for the city's housekeeping. It makes sense to provide room for the cultivation of vegetables, fruit and herbs in and nearby the city, whereas the production care of food with a longer shelf life and more extensive products such as nuts, oils and grains can take place at a greater distance from the consumer. One of the design principles states that we should use natural, renewable sources as much

kistje zelfgeplukte appels. De extra warmte van de stad maakt het groeiseizoen zelfs wat langer – en kan bijvoorbeeld voor een vroegere aardbeienoogst zorgen.

Hier sluit het principe om een dynamisch systeem van kringlopen te ontwerpen op aan. In een duurzaam systeem is afval slechts datgene waarvoor nog geen zinvolle toepassing is bedacht. Alles wordt zo veel mogelijk opnieuw als input gebruikt, en dan nog het liefst ter plekke. Voor de industriële land- en tuinbouw wordt dat een forse transitie, maar in de stad kan relatief gemakkelijk groen tuin- en keukenafval tot teelaarde worden gecomposteerd, en weer nieuwe planten voeden. Daarbij wordt koolstof in de levende bodem vastgelegd, wat het broeikaseffect direct helpt afremmen. De biologische zuivering van afvalwater hoeft geen kostenpost te vormen; de voedingsstoffen daarin kunnen met wat extra technologie als input dienen voor plantengroei in de buurt van de stad. Niet zozeer voor voedingsgewassen, maar wel voor bouw- of isolatiematerialen als hout, riet of bamboe. Het principe om naar maximale biodiversiteit te streven, vraagt dringend om toepassing, overal, want de samenhang en de veerkracht van systemen hangen daar direct mee samen. Als het om voedselteelt gaat, biedt de stad als regenboog van culinaire culturen een passende voedingsbodem voor vergeten en onvergetelijke, onbekende en oude bekende, vroege, late, zoete, zure, bolle, platte, rode, gele, en pimpelpaars dwarsgestreepte vruchten, bloemen, bladeren, stelen, zaden, bolletjes en knolletjes. In kleinere en grotere polyculturen – die ook de verticale ruimte volop benutten – met al hun verschillende karakters, verschillende behoeftes en verschillende bijdragen aan de stedelijke menukaart. En dat niet alleen voor de menselijke maar ook voor de andere bewoners van de stad – vogels, vlinders, insecten, zoogdieren. Hoe diverser, hoe stabieler de stad als ecosysteem.

De opbrengsten van de kleinschalige stedelijke voedselteelt laten zich niet weergeven in tonnen per hectare, maar liggen, heel toepasselijk, verspreid over verschillende terreinen. De huidige opwinding over

as possible – simply because that will be our only option in the long term. The entire agricultural sector must kick its addiction to oil and other nonrecurring resources. The small-scale cultivation of vegetables and fruit in and around the city ties in with this principle perfectly: walk around the block and work in the garden for an afternoon, take a short bike ride and pick a bushel of apples. The extra warmth generated by the city even makes the growing season a little longer – and can generate an earlier strawberry harvest, for instance.

This also fits with the principle of designing a dynamic system of recycling. In a sustainable system, waste is only whatever there has not yet been found a use for. Everything is reused as much as possible as input, preferably right on the spot. For industrial agriculture and horticulture, this is a major transition; but in the city, vegetable greens and kitchen refuse can be relatively easily composted into soil and used to fertilise new plants. This puts carbon into the living earth, which directly helps slow down the greenhouse effect. The biological purification of wastewater does not have to form a debit item; with a little extra technology, the nutritional elements in wastewater can be used for plant growth near the city – not so much for food crops, but for building or insulation materials such as wood, reeds or bamboo. The principle of striving for maximum biodiversity urgently needs to be applied, everywhere, because the coherency and resilience of systems is directly related to it. When it comes to growing food, the rainbow of culinary cultures that is the city offers a suitable breeding ground for the obscure and the unforgettable, for early, late, sweet, sour, round, flat, red, yellow, and lurid-purple horizontally striped fruits, flowers, leaves, stalks, seeds, bulbs and tubercles. This takes place in smaller and larger polycultures – which also make full use of vertical space – with all of their different characters, different requirements and different contributions to the urban

stadslandbouw komt niet uit de lucht vallen, want het gaat om toegevoegde waarden waar we naar blijken te hunkeren. Verbinding met de basis van het leven, met natuurlijke processen en met ons dagelijks voedsel. Verbinding met onze leefomgeving, met onze buurt, met de mensen die iets verderop wonen. Verbinding met de zin van ons eigen leven, met de keuzes die we maken, met de impact die we hebben op het milieu, het klimaat, de mondiale samenleving.

De stedeling die bietjes zaait of hazelnoten plukt, is bezig met een heuse vorm van emancipatie – van industrieel consument tot bewuste, actief participerende burger. Dat hoeft uiteraard geen soloavontuur te blijven; je hoeft er zelfs niet eens een tuin voor te hebben. Juist de stad biedt allerhande plekken en gelegenheden om met buurtgenoten de handen uit de mouwen en in de grond te steken, te leren hoe je zuurkool maakt, in vakantietijd elkaars tomatenplanten te dieven en samen zwarte bessen te oogsten en taartmomenten te creëren. Zoveel bevredigender dan een volle klantenkaart.

Een illustratie van een van de meer fundamentele principes die voor alle duurzame systemen gelden: plaats elementen zodanig ten opzichte van elkaar dat ze functionele relaties met elkaar kunnen aangaan. Groene en ongebruikte plekken, tuinierende burgers en microboeren, imkers en wildplukkers, kokers en brouwers, en natuurlijk proevers en smullers van elke leeftijd en afkomst kunnen het levende voedselweb van de stad gaan vormen. Eigentijds – en bestendig: een permanente cultuur.

Vanuit de pilots die de laatste jaren op Haagse bodem hebben plaatsgevonden, lijkt het vruchtbaar om de bakens voor een volgende fase uit te zetten. Daarin kunnen eerdere spelers de Haagse voorloperrol op nieuwe manieren gaan invullen, met liefst een scala aan partijen dat de rijke thematiek van voedsel in de stad weerspiegelt: georganiseerde burgers, woongemeenschappen, buurtorganisaties, tuin-, natuur- en milieuverenigingen, woningbouwcorporaties, gezondheids- en

menu. And not only for the human inhabitants of the city but for others as well – birds, butterflies, insects, mammals. The more diverse, the more stable the city as an ecosystem.

The yield of small-scale urban food cultivation cannot be measured in tonnes per hectare, but is very appropriately spread over various terrains. The current excitement over urban agriculture does not come out of the blue; it's about added values that we in fact are craving: a connection with the basis of life, with natural processes and with our daily bread; a connection with our living environment, with our neighbourhood, with the people who live a little further away; a connection with the meaning of our own lives, with the choices we make, with the impact we have on the environment, on global society.

The city dweller who grows beans or picks hazelnuts is engaged in a true form of emancipation: from industrial consumer to aware, actively participating citizen. Naturally, this does not have to remain a solo adventure; you don't even need a garden of your own. Cities in particular offer all sorts of places and situations where you can roll up your sleeves and stick your hands in the dirt together with your neighbours and friends, learn how to make sauerkraut, pinch out each other's tomato plants in the summer holidays and harvest blackberries and share cakes with one another. So much more satisfying than a full loyalty card.

Here's one of the more fundamental principles which applies to all sustainable systems: locate elements in such a way that they can have functional relationships with one another. Green and unused areas, gardening citizens and micro farmers, beekeepers and foragers in the wild, cooks and brewers, and of course tasters and feasters of all ages and descriptions can form the living food web of the city. Contemporary – and enduring: a permanent culture.

Considering the successful pilot projects that have taken place on the terrain of The Hague over the last few years,

welzijnsorganisaties, kennis- en onder-
wijsinstellingen, horeca, groene en lokale
ondernemers, projectontwikkelaars, ont-
werpers en stedenbouwers, gemeentelijke,
provinciale en landelijke overheden. Op
gemeentelijk niveau zou de thematiek
van 'duurzaam voedsel' een structurele
plek moeten innemen, en door een breed
platform worden gedragen. Als vroeg punt
op de agenda valt te denken aan onder-
zoek naar zinvolle juridische kaders, zoals
voor stedelijk bodemgebruik. Verder is het
uiterst actueel om de verspreide kennis,
expertise en *best practice* rond allerlei
vormen van stadslandbouw, vanuit zowel
binnen- als buitenland, bij elkaar te bren-
gen, verder te ontwikkelen en toegankelijk
te maken.

Een ander initiatief zou een kennispunt
'bodem' zijn, dat zich richt op de bodem-
kwaliteit in de context van stedelijke voed-
selteelt, en onder meer inzicht schept in de
mogelijkheden voor herstel van bepaalde
soorten bodemvervuiling door gebruik van
vegetatie en micro-organismen. Nog zo'n
stap is een loket waar burgers en organi-
saties betaalbaar bodemonderzoek kunnen
laten doen, en een afdeling voor expertise
over kleinschalige compostering.

Via zulke bakens is een vruchtbare
koers uit te zetten naar een eigentijds rijke
en verantwoorde voedselcultuur waarin
bewoners en bezoekers van Den Haag niet
alleen een sluitpost vormen, maar ook een
vinger hebben in de pap die er op het menu
komt te staan. Feitelijk zijn de mogelijk-
heden tot dwarsverbindingen en meta-
initiatieven tussen de genoemde partijen
onuitputtelijk. En als eerste broedplaats is
er het project *Eetbaar Park*, een punt op de
lijn die begon in het woud van Tasmanië.

it seems fruitful to set out a course for the
next phase. Here, earlier players can flesh
out The Hague's pioneering role in new
ways, preferably with a whole gamut of
parties that reflect the rich theme of food
in the city: organised citizens; residential
communities; neighbourhood organisa-
tions; garden, nature and environmental
associations; housing corporations; health
and welfare organisations; knowledge
and educational institutes; catering,
agricultural and local businesses; project
developers; designers and urban plan-
ners; municipal, provincial and national
governments. At the municipal level, the
theme of 'sustainable food' should be
made a structural part of urban plan-
ning and supported by a broad platform.
An early point on the agenda could be
research into meaningful legal frame-
works, such as for the use of municipal
land. Moreover, it is extremely relevant
to gather together, further develop and
share the widespread knowledge, exper-
tise and best practices concerning all
sorts of forms of urban agriculture that
exist in the Netherlands and abroad.

Another initiative could be a soil ex-
pertise centre, which would focus on the
quality of the soil in the context of urban
horticulture and among other things
create insight into the possibilities for
cleaning up and eliminating certain
types of ground pollution through the
use of vegetation and microorganisms.
Yet another step could be an office where
citizens and organisations can have af-
fordable soil testing done, and a section
for expertise on small-scale composting.

With such stepping stones, a pro-
ductive course can be set out toward a
contemporary, rich and responsible food
culture in which The Hague's residents
and visitors not only are at the receiving
end but also have a finger in the pie that
gets put on the menu. In fact, the pos-
sibilities for cross connections and mega
initiatives between the above-mentioned
parties are inexhaustible. And as a first
breeding ground, the *Edible Park* project
is a point on the trajectory that began in
the forests of Tasmania.

Hoe het ook (h)eet: de esthetiek van de 'eetbare' openbare ruimte

What's in a name? The aesthetics of 'edible' public spaces

Agnieszka Gratza

Wanneer kan een moestuin op een stads-boerderij als een kunstwerk worden beschouwd? Om te beginnen moet het werk een titel hebben. In opdracht van Stroom Den Haag en in het kader van het uitge-breide Foodprint-project sluit de Londense kunstenaar Nils Norman met *Eetbaar Park* aan bij een reeks alternatieve gemeen-schapstuinprojecten die bekend staan onder prikkelende namen als 'eetbare school-pleinen', 'eetbare speelruimten' of 'eetbare woonwijken'. Deze visionaire tuinen, geënt op de sociaal-politieke idealen van de per-macultuur, maken hun naam echter niet he-lemaal waar. In letterlijke zin impliceren of beloven deze namen dat je de tuinen in hun

Agnieszka Gratza

What does it take for a fruit and veg-etable garden cultivated on an outlying city farm to be considered an artwork? A title, for one. Commissioned by Stroom Den Haag as part of its wide-ranging Foodprint programme, London-based artist Nils Norman's *Edible Park* joins the ranks of alternative community gardening projects going by the tantaliz-ing names of 'edible schoolyards', 'edible playgrounds', 'edible playscapes', or 'edible estates'. These visionary gardens, inspired by the socio-political ideals of permaculture, do not quite live up to their name. Taken literally, such names carry the implication or promise that

geheel zou kunnen opeten, een beetje zoals het huisje in het sprookje 'Hans en Grietje' met ramen van suiker en muren van koek. Helaas voor het kind in ons produceren deze moestuinen alleen maar gezonde dingen en zijn ze slechts 'eetbaar', dus geschikt om op te eten, in de zin dat alles wat er groeit een bron van voedsel kan zijn. Niet anders dan bij een gemiddelde volkstuin het geval is.

Zoals uit de benamingen al blijkt, zijn deze projecten dikwijls, maar niet uitsluitend, gericht op kinderen van diverse leeftijden en dienen ze een educatief doel. Al in 1995 richtte kokkin Alice Waters een *Eetbaar Schoolplein* op bij de Martin Luther King, Jr. Middle School in Berkeley in Californië (fig. 46, p. 74), met de specifieke bedoeling om 'kinderen voor hun verdere leven bewust te maken van de verbanden tussen voedsel, gezondheid en het milieu'. Daarmee was een soort precedent geschapen en sindsdien zijn er in de hele VS soortgelijke initiatieven genomen.[1]

In Groot-Brittannië maakte Nils Norman rond diezelfde tijd samen met Simon Bill, Emily Pethick en Sarah Staton ook plannen voor 'eetbare' plekken, zoals de *Edible Forest Garden Park and Monument to Civil Disobedience Adventure Playground* (2001), bedoeld voor een rotonde in het centrum van Bristol, of *The Edible Playground and Classroom* bij de Snowfields Primary School in London Bridge. Niet al die plannen droegen vrucht en bij sommige was dat ook helemaal niet de bedoeling. Die bestaan uitsluitend als uitgewerkte kunstvoorstellen-annex-kaarten met het kenmerkende stempel van Norman. Ze zijn visueel verbluffend met hun stripverhaalachtige sciencefictionvormen en bijschriften die stralend afsteken tegen gekleurde achtergronden, en het zijn kunstwerken op zich.

Even afgezien van netelige vragen over wie er het eerst mee was (wat er hier ook eigenlijk niet toe doet, want het idee van een 'eetbare' openbare ruimte, al heette het nog niet zo, is zo oud als de permacultuur zelf[2]) kunnen we stellen dat *Edible Estates* van Fritz Haeg het bekendste project is (fig. 57, p. 82). Dat kreeg zelfs nog meer weerklank door Haegs publicatie

one could devour the gardens in their entirety, not unlike a gingerbread house with window panes made of sugar and walls of cake in the 'Hansel and Gretel' tale by Brothers Grimm. Disappointingly for the child in us, these fruit and vegetable gardens produce only what is good for us and are only 'edible', that is to say suitable for eating, to the extent that everything grown in them is potentially a source of food; no more so than, say, your average allotment.

As the names make clear, these projects are often, though not exclusively, aimed at children of different ages and educational in scope. An *Edible Schoolyard* was established by chef Alice Waters at Martin Luther King, Jr. Middle School in Berkeley, California (fig. 46, p. 74) as early as in 1995 with the specific aim of 'instilling in children a lifelong appreciation of the connections between food, health, and the environment'. It has since spawned sister offshoots across the USA and set something of a precedent.[1]

In the UK, Nils Norman was proposing 'edible' spaces, such as the *Edible Forest Garden Park and Monument to Civil Disobedience Adventure Playground* (2001) intended for a city centre roundabout in Bristol, or *The Edible Playground and Classroom* at Snowfields Primary School in London Bridge, established jointly with Simon Bill, Emily Pethick and Sarah Staton around that time. Not all of them came to fruition and some were never meant to; they exist solely as elaborate art proposals-cum-maps bearing Norman's distinctive stamp. Visually arresting in their cartoonish, sci-fi forms and captions etched against vibrantly coloured planes, they are artworks in and of themselves.

Leaving aside thorny questions of who came first (largely irrelevant here since the concept of an 'edible' public space, if not the name itself, is as old as permaculture itself[2]), Fritz Haeg's *Edible Estates* is arguably the best-known of these ventures (fig. 57, p. 82). The project was given added resonance through the publication of Haeg's *Edible Estates:*

42

Edible Estates: Attack on The Front Lawn (2008) (fig. 100, p. 156), waarvan de titel verwees naar Gordon Matta-Clarks *Reality Properties: Fake Estates* uit 1973.[3] In opdracht van het Salina Art Center en oorspronkelijk ook begonnen in Salina in Kansas in 2005, is het prototype van de Edible Estates, waarmee privé-voortuinen worden veranderd in eetbare landschappen, met succes toegepast op diverse plekken aan weerszijden van de Atlantische Oceaan. Tot op heden zijn er tien van die tuinen gerealiseerd en zijn er plannen voor nog twee.[4]

Al zijn er nu talloze 'eetbare' gebieden in allerlei vormen, dat wil geenszins zeggen dat al die projecten zich als kunstwerk presenteren. Waarin verschillen dan de werken van Haeg en Norman van gewone volkstuinen of, om even in de geschiedenis te duiken, van de Victory Gardens die als onderdeel van de oorlogsinspanning tijdens beide wereldoorlogen werden aangelegd in stadsparken en op privéterreinen? Met andere woorden, wat is de meerwaarde die het rechtvaardigt om het één wel en het ander niet als kunstwerk te beschouwen? Gaat het om het proces van het maken, de door de kunstenaar bewust gekozen methode of simpelweg om een zekere striktheid en bezinning waarmee de taak wordt volbracht?

Je zou in de verleiding kunnen komen om deze vraag niet te stellen, aangezien de kwestie voor eens en altijd door Duchamp is beslist: om een object tot kunstwerk te maken, volstaat het dat de kunstenaar het object tot kunstwerk verklaart, een daad die wordt bezegeld en die geloofwaardigheid krijgt door het zodanig getransmuteerde object een titel te geven en te signeren. Als je de vraag echter gewoon terzijde schuift, degradeer je *Eetbaar Park* tot een volkstuintje. De 'readymade' is door André Breton en Paul Eluard in de *Abridged Dictionary of Surrealism* gedefinieerd als 'een gewoon object dat wordt verheven tot de waardigheid van een kunstwerk omdat de kunstenaar daarvoor kiest'. Wat echter geldt voor een readymade is niet zomaar toepasbaar op een complex geheel als *Eetbaar Park*. Een tuin is geen gewoon

Attack on The Front Lawn (2008) (fig. 100, p. 156), gesturing in its title towards Gordon Matta-Clark's *Reality Properties: Fake Estates* of 1973.[3] Commissioned by Salina Art Center and originally set up in Salina, Kansas in 2005, the Edible Estates prototype which turned private front lawns into edible landscapes was successfully grafted onto different sites on both sides of the Atlantic; ten such gardens have been established to date and two more are in the pipeline.[4]

If 'edible' spaces of one kind or another are now legion, by no means all such projects style themselves as works of art. What is it, then, that distinguishes Haeg's and Norman's works from ordinary allotments or, to take a historical precedent, the Victory Gardens set up in public parks and private residencies during WWI and WWII as part of the war effort? To put it differently, what is the added value that justifies us in thinking of the ones as opposed to the others as works of art? Is it the process involved in their making, the method consciously pursued by the artist, or simply a certain rigour and mindfulness applied to the task at hand?

It would be tempting to simply dismiss this question, the matter having been settled, once and for all, by Duchamp: for an object to become an artwork it is sufficient for the artist to decree it such, an act sealed and given credence by titling and signing the object thus transmuted. But to dismiss it out of hand would demote *Edible Park* to the rank of an allotment garden. What holds true of a readymade, defined by André Breton and Paul Eluard in the *Abridged Dictionary of Surrealism* as 'an ordinary object elevated to the dignity of a work of art by the mere choice of an artist', cannot be readily applied to something as complex as *Edible Park*. A garden is no ordinary object. It is at best a slippery one, forever threatening to overspill its boundaries, resisting all attempts at containing it.

To think of a cultivated plot of land as an 'artwork', though not unprecedented

object. Het is hoogstens een glibberig object dat voortdurend buiten de eigen grenzen dreigt te treden en zich verzet tegen iedere poging tot inperking.

Het als 'kunstwerk' beschouwen van een ontgonnen stuk land is weliswaar niets nieuws – denk maar aan *Wheatfield - A Confrontation* (1982) van Agnes Denes (fig. 48, p. 77), *Time Landscape* (1965/1978 - en heden) van Alan Sonfist (fig. 47, p. 77) of, van nog recenter datum, *Not A Cornfield* (2005) van Lauren Bon middenin het Chinatown van Los Angeles (fig. 49, p. 77) – maar het gaat tegen het gevoel in en je moet er even aan wennen. Het absoluut merkwaardige van 'een kunstwerk dat groeit en bloeit en heerlijke groente en fruit oplevert', zoals de bekoorlijke omschrijving van *Eetbaar Park* op de website luidt, wordt duidelijk als we het vergelijken met een werk als *Earth Room* van Walter de Maria (fig. 51, p. 78), om nog maar een voorbeeld aan te halen uit Lower Manhattan, waar Norman vele jaren heeft gewoond en gewerkt. De Maria's aardesculptuur ligt al sinds 1977 braak in een binnenruimte in een doorsnee gebouw in SoHo, waar het zorgvuldig wordt onderhouden door de Dia Art Foundation, en kan nauwkeurig opgemeten, gewogen en omschreven worden. Afgezien van een enkel verdwaald onkruidje groeit er niets. Vanwege het blote feit dat deze aarde wordt tentoongesteld in de witte kubus van een galerieruimte is hij geworden tot een object waarover je kunt nadenken. In dat opzicht lijkt het werk op een Zen-tuin.

Dat is geheel anders bij Normans *Eetbaar Park*, dat volledig geïntegreerd is in het omringende landschap van het Haagse Zuiderpark, waaraan het het tweede deel van zijn naam te danken heeft, naar wij aannemen. De benaming '*eetbaar park*' levert echter wel enkele problemen op. In een bijdrage met de betekenisvolle titel 'Cultural Confinement' (culturele quarantaine) (*Artforum*, oktober 1972) maakte Robert Smithson een vergelijking tussen galerieruimten en parken die hier relevant lijkt. Hij stelde:

> [...] wanneer een kunstwerk in een galerie wordt geplaatst, verliest het

– if we think of Agnes Denes's *Wheatfield - A Confrontation* (1982) (fig. 48, p. 77), Alan Sonfist's *Time Landscape* (1965/1978-ongoing) (fig. 47, p. 77) or, more recently still, Lauren Bon's *Not A Cornfield* (2005) set up in the midst of Los Angeles's Chinatown (fig. 49, p. 77) – runs counter to intuition and takes some getting used to. The sheer oddity of 'an artwork that grows and prospers and produces delicious vegetables and fruit', according to the alluring description of *Edible Park* on the project website, becomes apparent when we compare it to a work like Walter de Maria's *Earth Room* (fig. 51, p. 78), to invoke yet another example from lower Manhattan where Norman lived and worked for many years. Confined to a room in an ordinary SoHo building, where it has lain fallow since 1977, painstakingly maintained by Dia Art Foundation, de Maria's indoor earth sculpture can be precisely measured, weighed and circumscribed. Other than the occasional weed, nothing grows in it. By virtue of being placed on view in a white cube gallery space, the earth has been turned into an object worthy of contemplation, akin to a Zen garden in this respect.

In contrast, Norman's *Edible Park* is fully integrated into the surrounding landscape of The Hague's Zuiderpark, which, we may surmise, accounts for the second part of its name. Calling it an '*edible park*' is not unproblematic for all that. In an essay significantly entitled 'Cultural Confinement' (*Artforum*, October 1972), Robert Smithson drew a parallel between gallery spaces and parks that may be usefully invoked here. To his mind,

> [a] work of art when placed in a gallery loses its charge, and becomes a portable object or surface disengaged from the outside world. [...] Works of art seen in such spaces seem to be going through a kind of aesthetic convalescence. They are looked upon as so many inanimate invalids, waiting for critics to pronounce them curable or incurable.

zijn lading en wordt het een draagbaar object of oppervlak dat is losgekoppeld van de buitenwereld. [...] Kunstwerken die in zulke ruimten te zien zijn, lijken een soort esthetisch herstelproces door te maken. Ze worden gewoon gezien als zielloze zieken die wachten op het oordeel 'geneesbaar' of 'ongeneesbaar' van de recensenten.

Smithson beschouwt parken, net als galerieruimten, als geïdealiseerde, statische ruimten, als 'voltooide landschappen voor voltooide kunst', zoals hij heel treffend formuleert. Daarmee zijn ze strijdig met de natuur, die immers meer een uitdijende, nooit eindigende ontwikkeling is dan iets wat zich op enigerlei wijze richt op een ideaal.[5] In tegenstelling tot de aardesculptuur van De Maria, gescheiden van bezoekers door een glazen barrière, is *Eetbaar Park* een object-in-wording dat het publiek juist uitnodigt tot verkenning en actieve interactie. Het is ontworpen met het oog op zowel kinderen als volwassenen en daarom is het niet zozeer iets om over na te denken, om 'formeel van te genieten' (om het artikel over 'culturele quarantaine' van Smithson er nog maar eens bij te halen) maar eerder een levende speeltuin, zij het dan eentje die zowel een nuttige als decoratieve functie heeft.

Het contrast in rivaliserende esthetiek en ethiek tussen *Eetbaar Park* en de ernaast gelegen privévolkstuintjes in het Zuiderpark wordt benadrukt door het feit dat *Eetbaar Park* bedoeld is voor gemeenschappelijk gebruik. Daarom ligt in het park veel nadruk op ontmoetingsplekken zoals het speciaal gebouwde ecologisch paviljoen in het midden, dat in overleg met de kunstenaar is ontworpen door de architect Michel Post. Door de keurige, horizontale stroken van de volkstuintjes lijkt de tuin – met al die met stro bedekte, oprijzende bulten als eilandjes waarop vruchtbomen groeien – op het eerste gezicht wat ongeregeld, zelfs rommelig. In feite volgt de aanleg van *Eetbaar Park* een rigoureuze logica door vanaf het ronde strobalenhuis in het midden uit te waaieren richting de bosjes aan de rand van het park, een en ander

Parks, much like gallery spaces, are for Smithson idealized, static spaces, 'finished landscapes for finished art', as he strikingly puts it. As such, they are at odds with nature, which is a sprawling, never-finished development rather than conforming in any way to an ideal.[5] Unlike de Maria's earthwork, cordoned off from visitors by a glass barrier, *Edible Park* is an object-in-the-making that positively invites public exploration and active interaction. Designed with both children and adults in mind, it is not so much an object of contemplation, of 'formal delectation' (to allude yet again to Smithson's essay on the 'Cultural Confinement') as a living playground, albeit one which performs a useful as well as an ornamental function.

As if to mark the contrast in their rival aesthetics and ethos, *Edible Park* is intended for communal use, unlike the individual city farm allotments in the Zuiderpark next to which it was set up. Hence the park's particular emphasis on gathering places, such as the purpose-built ecological pavilion in its midst, designed by the architect Michel Post in consultation with the artist. The neat, horizontal strips of the allotments make the garden with its succession of straw-covered, fruit tree-bearing mounds rising from the ground like so many islands appear at first somewhat unruly, even messy. In fact, the layout of *Edible Park* obeys a rigorous logic, radiating as it does from the straw-bale round house at its core towards the woodland on the park's periphery, according to a set of principles ultimately derived from agroforestry. Dwarf fruit and nut trees form nuclei around which culinary, medicinal and aromatic plants grow in layers, providing a habitat for insects and animals.

A predilection for circular shapes and concentric patterns is characteristic of Utopian landscapes and architecture, which loom large in Norman's practice. The transparent dome that allows light to seep through the beamed, turf-covered roof of the round house gestures towards the Glass Pavilion built in

45

volgens principes die uiteindelijk zijn ontleend aan de agrobosbouw. Dwergfruit- en dwergnotenbomen vormen kernen waaromheen in lagen planten groeien voor culinair, geneeskrachtig of aromatisch gebruik, die weer een leefomgeving voor insecten en diertjes vormen.

In het werk van Norman zijn utopische landschappen en architectuur, met die kenmerkende voorliefde voor ronde vormen en concentrische patronen, nadrukkelijk aanwezig. De doorzichtige koepel waardoor licht kan binnensijpelen door de met onder meer strobalen gedekte kap van het ronde huis verwijst naar het Glazen Paviljoen uit 1914 van een andere utopische visionair, de Duitse modernistische architect Bruno Taut (1880-1938) (fig. 44, p. 74). De koepel doet ook denken aan de facetten van de geodetische koepels die vaak terugkeren in de kaarten en tekeningen van Nils Norman – een impliciet eerbetoon aan de niet minder eigenzinnige Amerikaanse technicus Buckminster Fuller (1895-1983), die er zijn handelsmerk van maakte.

Norman maakt niet alleen uit esthetische overwegingen gebruik van het Utopische gedachtegoed, maar ook vanwege de politieke kracht ervan om de geldigheid van plaatselijke openbare interventies in de praktijk te testen, vanuit het oogpunt om die breder toe te passen. Daarom was de ceremoniële opening van de Zuiderparklocatie op 22 oktober 2010 door een Haagse wethouder ook zo belangrijk. In een met symboliek overladen gebeuren werden de sleutels van het centrale paviljoen overhandigd aan het Permacultuur Centrum Den Haag, een plaatselijke tuindersvereniging. Die zal voortaan niet alleen verantwoordelijk zijn voor het onderhoud van de tuin, maar vooral ook voor het uitvoeren van het op bewoners en scholen gerichte educatieve programma. Het idee is dat iedereen kan langskomen om te leren hoe je groente en fruit in je eigen stad kunt verbouwen volgens de beginselen van de permacultuur.

Een van de doelstellingen van het project Foodprint van Stroom Den Haag is het met elkaar in contact brengen van kunstenaars, ontwerpers en architecten enerzijds

1914 by another Utopian visionary, the German Modernist architect Bruno Taut (1880-1938) (fig. 44, p. 74). It also evokes the faceted geodesic domes, which frequently crop up in Nils Norman's maps and drawings – an implicit homage to the no-less idiosyncratic American engineer Buckminster Fuller (1895-1983), who made them his signature.

Aesthetic considerations aside, Norman avails himself of Utopian thought in its political thrust to test the practical validity of localized public interventions with a view to implementing them more widely. Hence the significance of the ceremonial unveiling of the Zuiderpark site on October 22nd 2010, under the auspices of a city councillor. In a gesture fraught with symbolism, the keys to the central pavilion were handed over to a local gardening association, Permacultuur Centrum Den Haag, who henceforth took full responsibility not only for the garden's upkeep but also, crucially, for running the educational programme aimed at local residents and schools; the idea being that anyone can come along and learn how to grow vegetables and fruits in their own city according to the principles of permaculture.

Bringing artists, designers and architects into contact with local communities, schools, farmers, and city officials in a bid to develop imaginative and viable alternatives to conventional urban planning is one of the goals of Stroom Den Haag's Foodprint. The programme, complete with a manifesto of sorts, takes the lead from architect Carolyn Steel's *Hungry City: How Food Shapes Our Lives* (2008) (fig. 68, p. 151), which advocates for the return of food production to the city. Although firmly rooted in the local environment of The Hague, from its inception Foodprint has attracted international collaborators whose practice revolves around the 'influence food can have on the culture, shape and functioning of the city'.

Time and effort are required for such initiatives to bear fruit. The official

en plaatselijke gemeenschappen, scholen, tuinders en bestuurders anderzijds, om fantasievolle en leefbare alternatieven te ontwikkelen voor traditionele stadsontwikkeling. Dit project, dat zelfs een eigen soort manifest heeft, is geïnspireerd door het boek *De hongerige stad: hoe voedsel ons leven vormt*[6] (2008) van architect Carolyn Steel (fig. 68, p. 151), waarin zij ervoor pleit om de voedselproductie ook weer in de stad te laten plaatsvinden. Hoewel Foodprint stevig geworteld is in de Haagse context zijn er vanaf het begin internationale medewerkers betrokken bij het project, die zich bezighouden met de 'invloed die voedsel kan hebben op de cultuur, de inrichting en het functioneren van de stad'.

Het vergt tijd en inzet om dergelijke initiatieven vrucht te laten dragen. Na de officiële opening van het paviljoen in oktober werd er, heel toepasselijk, een feestmaal aangericht. De overvloed aan smakelijke, gezonde gerechten, die werden opgediend door pittoreske moeders met hun kind op de arm, kwamen echter niet van *Eetbaar Park* zelf. Daarvoor was het nog te vroeg. Dankzij plaatselijke vrijwilligers, die er nog steeds gebruik van maken en ervoor zorgen, is de tuin sindsdien opgebloeid en zelfs groter geworden, precies zoals Norman had gehoopt. De overheden in het stadsdeel Escamp, waar het Zuiderpark ligt, hebben zich bereid getoond om samen te werken met Stroom Den Haag bij het opzetten van nog meer permacultuurtuinen naar het voorbeeld van *Eetbaar Park*. Dat geeft aan dat dit werk, en het Foodprint-project als geheel, een succes is.

Eetbaar Park en soortgelijke projecten waarin duurzaam ontwerpen, architectuur en hedendaagse kunst samenkomen, laten zich niet gemakkelijk in een bepaalde categorie indelen. Het zijn tegelijkertijd milieuprojecten *en* kunstprojecten, waarin ecologische, sociale, economische en esthetische overwegingen elkaar in evenwicht houden. Ondanks de gezamenlijke inspanning waardoor ze tot stand komen, zijn het gesigneerde werken die het stempel van hun maker dragen. Het zijn het experimentele, visionaire karakter van *Eetbaar*

opening of the pavilion in October was followed, appropriately enough, with a feast; yet it was too soon for the cornucopian spread of tasty wholesome dishes, served by picturesque mothers with babes in arms, to have come from *Edible Park* itself. Owing to local volunteers who have continued to use it and care for it, the garden has since grown and even started to spread, exactly as Norman hoped it would. Local authorities in the Escamp district (where Zuiderpark is situated) have shown their willingness to collaborate with Stroom Den Haag on setting up additional permaculture gardens modelled on *Edible Park* – a measure of the work's success and of the Foodprint programme as a whole.

Edible Park and kindred projects, straddling sustainable design, architecture and contemporary art, defy any easy categorizations. At once environmental *and* artistic projects, they balance ecological, social, economic, and aesthetic concerns. Despite the collaborative effort that goes into their making, they are signed works bearing their maker's stamp. The experimental, visionary character of *Edible Park* and the underlying method is ultimately what sets it apart from ordinary fruit and vegetable gardens that do not command anywhere near the same level of attention. Being perceived as works of art confers on these communal gardens with fanciful names an aura, a *je-ne-sais-quoi* that places them in a unique position to transform everyday life by capturing the public's imagination first.

Park en de onderliggende methodiek ervan die het werk uiteindelijk onderscheiden van gewone moestuinen, die bij lange na niet dezelfde mate van aandacht vragen. Het feit dat ze gezien worden als kunstwerken geeft aan deze gemeenschappelijke tuinen met hun fantasievolle namen een zeker aura, een *je-ne-sais-quoi*. Daardoor verkeren ze in de unieke positie om het dagelijks leven te transformeren door te beginnen met tot de verbeelding van het publiek te spreken.

1 Zie de website van het Edible Schoolyard-project: http://www.chezpanissefoundation.org/affiliate-network.
2 De term 'eetbaar', die veel wordt gebezigd in de literatuur over permacultuur, werd voor het eerst in deze context gebruikt door Bill Mollison en David Holmgren in hun *Permaculture One* (1978).
3 Zie Steven Sterns verhelderende artikel 'Growth Market' in het aprilnummer van *Frieze*, pp. 88-92.
4 Voor een volledig overzicht van locaties van Edible Estates, zie: http://www.fritzhaeg.com/garden/initiatives/edibleestates/main.html.
5 Zie *The Writings of Robert Smithson: Essays with illustrations* (fig. 100, p. 156), onder redactie van Nancy Holt (NY: New York University Press, 1979), pp. 132-3.
6 Carolyn Steel – *De hongerige stad: hoe voedsel ons leven vormt*, NAi Uitgevers, Rotterdam, 2011.

1 See the Edible Schoolyard project's website at http://www.chezpanissefoundation.org/affiliate-network.
2 The term 'edible', widely used in permaculture literature, can be traced back to Bill Mollison and David Holmgren's *Permaculture One* of 1978.
3 See Steven Stern's illuminating article, entitled 'Growth Market', in the April issue of *Frieze* magazine, pp. 88-92.
4 For a full list of the Edible Estates' locations, see http://www.fritzhaeg.com/garden/initiatives/edibleestates/main.html.
5 See *The Writings of Robert Smithson: Essays with illustrations* (fig. 100, p. 156), edited by Nancy Holt (NY: New York University Press, 1979), pp. 132-3.

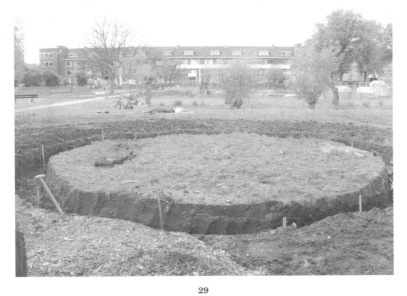

29

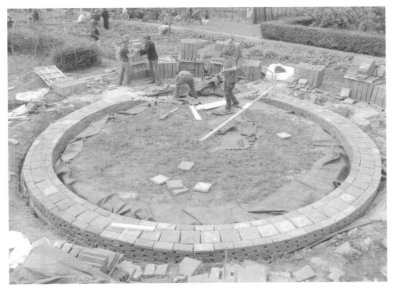

30

31

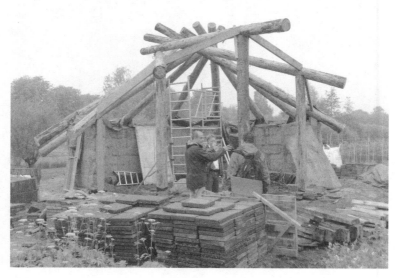

32

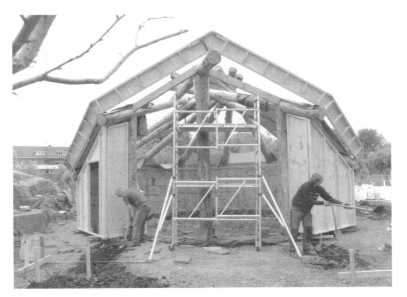

33

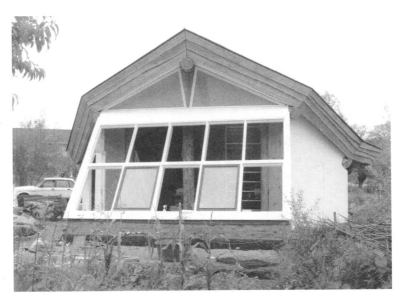

34

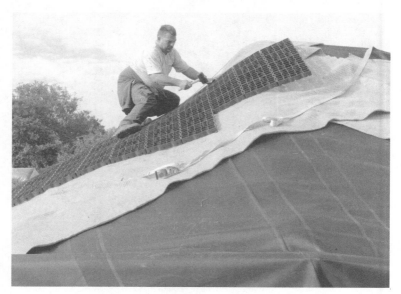

35

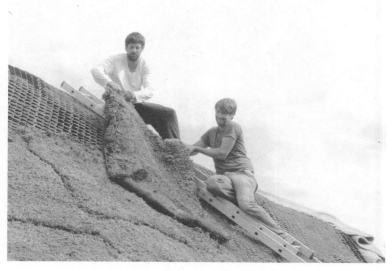

36

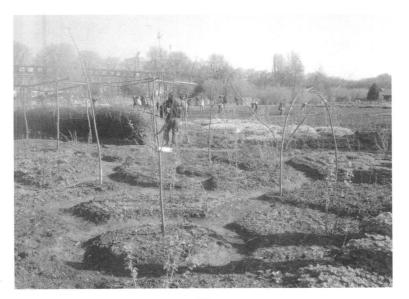

37

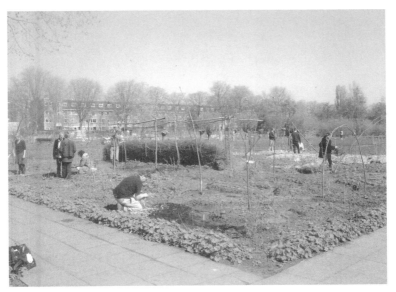

38

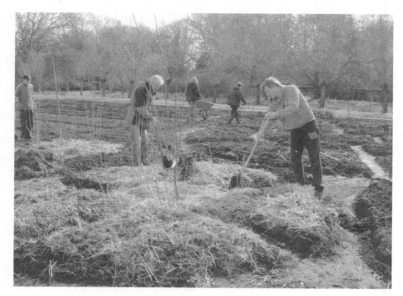

39

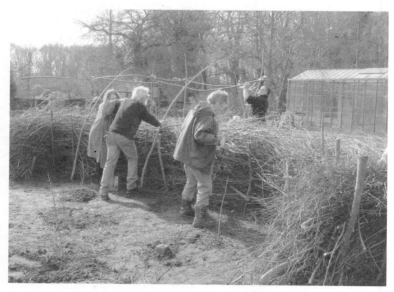

40

Foodprint Wat kunst kan bijdragen aan een duurzame en gezonde stad

Foodprint What art can contribute to a sustainable, healthy city

Peter de Rooden

Dertig jaar geleden realiseerde de Amerikaanse kunstenaar Agnes Denes een iconisch *land art* werk: *Wheatfield – A Confrontation*; een goudkleurig korenveld gelegen tussen de beroemde wolkenkrabbers van Manhattan en het Vrijheidsbeeld, vlakbij de New York Stock Exchange (fig. 48, p. 77). Denes' werk maakte het publiek bewust van het grote belang van voedsel voor steden als New York en is nog even actueel als in 1982, toen het koren werd ingezaaid en geoogst. Als het er op aankomt, zijn steden reuzen op lemen voeten; zonder basale producten als graan valt hun ingenieuze raderwerk stil. *Eetbaar Park* is op te vatten als een erfgenaam van

Peter de Rooden

Thirty years ago, the American artist Agnes Denes created an iconic work of land art: *Wheatfield – A Confrontation*. It was a golden field of wheat, situated between the famous skyscrapers of Manhattan and the Statue of Liberty, near the New York Stock Exchange (fig. 48, p. 77). Denes's artwork made the public aware of how important food is to cities like New York; and it is as topical now as it was in 1982, when the wheat was first sown and harvested. Basically, cities are giants with feet of clay: without basic products such as grain, their ingenious machinery would grind to a halt. In a sense, *Edible Park* is an heir

Wheatfield, wellicht minder iconisch, maar niet minder radicaal.

De laatste jaren mag voedsel zich als lifestyle thema in grote publieke belang-stelling verheugen, of het nu gaat om ster-renkoks op tv, dieetrages en hippe bewe-gingen als *guerrilla gardening* en *slow food* of weer zelf je eigen groenten verbouwen. Tegelijkertijd kun je constateren dat er een enorme kloof is ontstaan tussen waar eten vandaan komt en waar het wordt geconsu-meerd, tussen oorsprong en bord, stad en platteland. De keten van akker en zee naar bord is lang, complex en wereldomspan-nend geworden.

Voedselproductie is in geïndustriali-seerde Westerse steden nog maar sinds enkele generaties zo uit het zicht geraakt, zoals het boek *De hongerige stad* van Carolyn Steel (fig. 68, p. 151) uit 2008 laat zien. De dure stedelijke grond verbant volkstuincomplexen naar de stadsranden, veemarkten vinden niet meer in steden plaats en wie houdt er nog een varken achter het huis? In stedenbouwkundige op-gaven is voedsel een blinde vlek. Er wordt door architecten vaak slechts een ruimte-lijke of logistieke oplossing bedacht voor winkels, supermarkten, de aan- en afvoer van grondstoffen en afval, mede omdat op-drachtgevers niets anders vragen. Parken en plantsoenen bestaan uit goedkoop en onderhoudsvrij 'kijkgroen'.

Dat roept vragen op over onze voedsel-zekerheid: wat als door welke crisis dan ook de bevoorrading van onze supermark-ten stil komt te liggen? Er zijn tal van ont-wikkelingen – zoals klimaatverandering, energieschaarste, bevolkingsgroei, voedsel-speculatie – waardoor het garanderen van voldoende, gezond en duurzaam voedsel in de komende decennia een serieuze opgave is. Deskundigen uit verschillende disci-plines breken zich hier het hoofd over, er worden volop rapporten gepubliceerd en ondertussen geven romans als *The Year of the Flood* (2009) van Margaret Atwood of een recente film als *Contagion* van Steven Soderbergh ons alvast een angstaanjagend beeld van een toekomst waarin voedsel ook voor Westerlingen niet meer vanzelfspre-kend is.

to *Wheatfield*, perhaps less iconic but no less radical.

In the past few years, food as a lifestyle theme has become extremely popular, evidenced by celebrity chefs on television, dieting trends, hip movements like 'guerrilla gardening' and 'slow food', and growing your own vegetables again. At the same time, it is obvious that there is a wide gap between where our food comes from and where it is eaten, be-tween origin and plate, between city and countryside. The journey from the fields and the sea to our plates has become a long, complex and global one.

In the industrialised cities of the western world, food production has gradually become invisible over the course of just the past few generations, as illustrated in Carolyn Steel's *Hungry City* (fig. 68, p. 151). The rising value of urban soil has moved allotment gardens to the edges of cities. Cattle markets are no longer held in inner cities, and how many people still have a pig in their backyard? In urban planning, food is a non-item. Often, architects only design spatial or logistic solutions to accom-modate shops, supermarkets, and the supply of produce and removal of waste – also because their clients do not ask them for anything else. Public parks and gardens consist of cheap and mainte-nance-free 'visual green'.

All this raises questions about food security. What if, through some crisis or other, our supermarkets were no longer supplied? There are numerous develop-ments – such as climate change, energy scarcity, population growth, food specu-lation – that make guaranteeing a suffi-cient, healthy, and sustainable food sup-ply in the coming decades a serious task indeed. Experts from various disciplines are racking their brains over this, and many reports are produced. Meanwhile, novels such as Margaret Atwood's *The Year of the Flood* (2009) or a recent film such as Steven Soderbergh's *Contagion* present us with a frightening image of a future in which food is no longer a mat-ter of course, not even for Westerners.

Niet alleen romanschrijvers en filmma-kers buigen het hoofd over onze voedseltoe-komst. Ook kunstenaars, vormgevers, au-tonoom werkende architecten en culturele instellingen zien in voedsel een belangrijk thema.[1] Wat voegt dit werken en denken vanuit de kunsten toe aan de aanpak van de voedselproblematiek?

Foodprint. Voedsel voor de stad

Voor de beantwoording van die vraag bieden de ervaringen opgedaan in het meerjaren-programma 'Foodprint. Voedsel voor de stad' van Stroom Den Haag interessant referentiemateriaal. Foodprint liep van voorjaar 2009 tot en met voorjaar 2012 en omvatte een scala aan activiteiten voor zo-wel professionals als een breed publiek. In het beleid van Stroom staan de stad en de stedelijke conditie centraal; de disciplines kunst, vormgeving en architectuur zijn het vertrekpunt en gereedschap om stedelijke en maatschappelijke thema's te behande-len. Voedsel kwam bij Stroom als thema in beeld door de toenemende maatschappelijke en artistieke belangstelling ervoor. Voedsel bleek ook een heel interessante invalshoek om de inrichting en het functioneren van de stad te onderzoeken.

Stroom koos daarom als centraal uitgangspunt voor Foodprint de vraag hoe een stad als Den Haag opnieuw een verbinding tussen stadsbewoners en hun voedselbronnen kan maken. Het onderzoek 'Voedsel voor de stad' dat Stroom in 2010 in opdracht van InnovatieNetwerk uitvoer-de, toonde waar, hoe, voor wie en vooral ook in samenwerking met welke partijen stedelijke voedselproductie in Den Haag iets kan betekenen. Denk bijvoorbeeld aan het tot stand brengen van lokale kringlo-pen en aan afvalverwerking, het reduceren van voedselkilometers en CO_2-uitstoot, het tegengaan van hittestress ten gevolge van bebouwing en asfalt en het bieden van gezonde recreatie, sociale ontmoetingsmo-gelijkheden en educatie. Maar ook voor het garanderen van voedselzekerheid en het bevorderen van zelfredzaamheid van stadsbewoners.

Not only novelists and filmmakers contemplate the future of our food. For artists, designers, autonomous archi-tects, and cultural institutes, food is an important theme.[1] What does working and thinking from within the arts con-tribute to addressing the food issue?

Foodprint. Food for the City.

In answering that question, the expe-riences of the long-range programme 'Foodprint. Food for the City' initiated by Stroom Den Haag provide some inter-esting reference material. Foodprint, running from the spring of 2009 until early 2012, included a wide range of activities and events for both profes-sionals and the wider audience. Stroom's policy focuses on the city and the urban condition, whereby the disciplines of art, design, and architecture are at once starting points and tools for address-ing urban and social themes. The theme of food presented itself to Stroom as a result of the growing social and artistic interest it had generated. Food soon turned out to be a very interesting way of looking at the planning and function-ing of cities.

For Foodprint, Stroom therefore took as its main starting point the question of how a city like The Hague could re-establish the link between city dwell-ers and their food sources. The study 'Voedsel voor de stad' (Food for the City), carried out by Stroom in 2010 on behalf of InnovationNetwork, showed where, how, for whom, and especially in collaboration with which parties, food production in The Hague may be mean-ingful. Elements that popped up were, for instance, closing local cycles, waste management, reducing food miles and CO_2 emissions, countering heat stress re-sulting from buildings and asphalt, and providing healthy recreational facilities, social meeting points, and education – but also guaranteeing food security and promoting self-sufficiency in city dwellers.

Foodprint

In een aantal projecten die in het kader van Foodprint werden gepresenteerd of ontwikkeld, speelt deze stedelijke voedsel-productie een rol, maar de kunstenaars, vormgevers en architecten verhielden zich ook tot hele andere vraagstukken. Sommigen zetten bijvoorbeeld onze voor-oordelen en aannames rondom voedsel op scherp met controversiële kunstwerken.

Alternatieven voor het voeden en inrichten van de stad

Op het gebied van stedelijke voedselproduc-tie richtte Stroom zich op het verkennen en ter discussie stellen van vernieuwende mogelijkheden, zonder expliciet één ervan als dé oplossing te promoten. Die keuze is aan het publiek en de praktijk zal moeten aantonen wat werkt. In het kader van Foodprint zijn twee zeer concrete en in potentie realiseerbare alternatieven voor onze voedseltoekomst uitgewerkt met archi-tecten: *City Pig* met Winy Maas en de door hem geleide Why Factory (denktank van de TU Delft) (fig. 41, p. 73) en *Park Supermarkt* met Van Bergen Kolpa Architecten (fig. 43, p. 73). Daarnaast werden twee kunstenaars in de gelegenheid gesteld om hun voorstel voor een kunstproject in het teken van stedelijke voedselproductie in Den Haag uit te voeren: Nils Norman met *Eetbaar Park* en Debra Solomon met *Foodscape Schilderswijk* (fig. 58, p. 82).

Bij *City Pig* was de opdracht om een maatschappelijk en ecologisch verant-woorde en economisch rendabele biologi-sche stadsvarkenshouderij te ontwerpen.[2] Is veehouderij en vleesproductie ín een stad als Den Haag denkbaar? Hoe zou dit winst kunnen opleveren voor stedelingen, ondernemers en dieren? De ontwerpvoor-stellen van *City Pig* riepen felle reacties op, zowel bij het stadsbestuur, planologen als stedelingen, ondanks de aantoonbare bij-drage van het ontwerp aan dierenwelzijn en een duurzamere stad. Lokaal voedselaf-val zou gerecycleerd worden via de var-kens en op die manier omgezet worden in efficiënt vlees, 5.100 huishoudens zouden van energie worden voorzien op basis van

While this urban food production features prominently in a number of projects that have been presented or developed within the framework of Foodprint, the artists, designers, and architects also addressed quite different issues. Some of them have, for instance, confronted us with our preconceived notions and assumptions about food by creating controversial works of art.

Alternatives for feeding and planning the city

In the area of urban food production, Stroom has focused on exploring and questioning innovative solutions without promoting any one in particular as offer-ing the ultimate solution. The choice lies with the public, and actual practice will have to show what works best. Within Foodprint, architects helped develop two very concrete and potentially viable alternatives for our food future: *City Pig*, with Winy Maas heading up The Why Factory (a think tank with the Technical University of Delft) (fig. 41, p. 73) and *Park Supermarket*, with Van Bergen Kolpa Architects (fig. 43, p. 73). Also, two artists were given the opportunity to realise their proposals for an art project about urban food production in The Hague: Nils Norman with *Edible Park* and Debra Solomon with *Foodscape Schilderswijk* (fig. 58, p. 82).

With *City Pig*, the assignment was to design a socially and ideologically responsible, as well as economically viable, biological urban pig farm.[2] Is livestock breeding and meat production even an option in cities like The Hague? How could the urban population, entre-preneurs, and animals too profit from this? The proposed design for *City Pig* met with fierce reactions from local au-thorities, urban planners and residents alike, despite the design's demonstrable contribution to animal welfare and a more sustainable city. Local food waste would be recycled by the pigs and thus be converted into efficiently produced

mestvergisting en de *food miles* zouden drastisch omlaag gaan door lokale slacht en het gebruik van etensresten als voedsel.

Net zo controversieel bleek het ontwerpvoorstel *Park Supermarkt* voor een voedselproductielandschap tussen Den Haag en Rotterdam van Van Bergen Kolpa Architecten.[3] Aanleiding was de visie 'Randstad 2040' waarin sprake is van de aanleg van metropolitane landschapsparken met een recreatieve functie voor de stedeling. Het ontwerp bestond eruit dat op een goed bereikbare plek op één van de beoogde landschapsparklocaties in Midden-Delfland het leeuwendeel van het assortiment van een hedendaagse supermarkt verbouwd zou worden, met naast typisch Hollandse producten bijvoorbeeld ook wilde rijst, olijven, avocado's en koffiebonen. Critici zagen een kunstmatig, vergezocht en functioneel landschap dat in weinig meer deed denken aan het oorspronkelijke polderlandschap. Maar wat is er eigenlijk vergezocht: het zeventiende-eeuwse Hollandse polderlandschap in stand houden met subsidies en ondertussen boontjes invoeren uit Afrika of op eigen bodem rijst verbouwen en inspelen op onze hedendaagse eetgewoontes?

De kunstprojecten *Eetbaar Park* en *Foodscape Schilderswijk* rekken, door hun veranderlijkheid en de betrokkenheid van bewoners en buurtorganisaties, het begrip van kunst in de openbare ruimte op. Dit zijn geen kant-en-klare werken die in een buurt 'gedropt' worden maar sociale sculpturen die betrokkenheid vragen van de buurt, groeien en ook 'eetbaar' zijn. Minstens zo belangrijk is dat deze projecten burgers zelfbeschikking over de openbare ruimte teruggeven en ze met elkaar en hun leefomgeving verbinden.

Met *Eetbaar Park* test de Britse kunstenaar Nils Norman in de praktijk of permacultuur, een ontwerpmethode geworteld in utopisch gedachtegoed, tot een andere inrichting en ontwikkeling van de moderne stad kan leiden. Ook aan *Foodscape Schilderswijk* van de Amerikaans/Nederlandse kunstenaar Debra Solomon ligt een utopische visie ten grondslag.[4] Solomon wil de sociaal zwakke

meat. Some 5,000 households would run on energy based on manure fermentation, and food miles would be drastically reduced as a result of local slaughter and feeding food waste to the pigs.

The design proposal for *Park Supermarket* by Van Bergen Kolpa Architects[3] for a food production landscape between The Hague and Rotterdam proved to be equally controversial. The idea was triggered by the national government's policy paper 'Randstad 2040', which mentions the construction of metropolitan landscape parks with a recreational function for the urban population. The design proposed that most of what a modern supermarket has on its shelves be grown at an easily accessible place in one of the intended landscape park locations. Besides traditional Dutch products, wild rice, olives, avocados, and coffee beans could also be grown there. Critics of the idea envisioned an artificial, far-fetched, and functional landscape that would hardly evoke memories of the original 'polder' landscape. But what is 'far-fetched' here? To use tax money to preserve a 17th-century Dutch polder landscape and meanwhile import green beans from Africa, or to grow rice on our own soil and respond to our current eating habits?

Through their variability and the fact that local residents and community organisations are involved in these art projects, *Edible Park* and *Foodscape Schilderswijk* stretch the notion of art in the public domain. These are not ready-made works that are 'dropped' upon a neighbourhood but social sculptures that need community involvement, that grow, and are also 'edible'. Equally important is the fact that these projects reinstate the citizens' control over public space and that they connect people to each other and to their environment.

With *Edible Park*, the British artist Nils Norman tests in practice whether permaculture, a design method that has its roots in utopian notions, could lead to a different way of planning and developing modern cities. *Foodscape*

59

en versteende Schilderswijk voorzien van een groene infrastructuur bestaande uit duurzaam eetbaar groen, zoals fruit- en notenbomen, bessen- en frambozenstruiken, artisjokken of diverse kruiden. Inmiddels is op vier locaties geplant en geoogst. Met *Foodscape* wil Solomon bijdragen aan een gezonder ecosysteem en beter leefklimaat in de wijk. Zij presenteert, net als Norman, een alternatief voor de gebruikelijk inrichting van de publieke en groene ruimte in steden als Den Haag, door kijkgroen te vervangen door eetgroen.

Toekomst *Eetbaar Park* en conclusies

Terug naar onze beginvraag: wat kan kunst betekenen voor onze voedseltoekomst? Het Foodprint-programma van Stroom en de reacties die het losmaakte, onderstrepen dat voedsel zoveel meer is dan een primaire levensbehoefte. Hoe we voedsel verbouwen, bereiden en eten is innig verweven met onze cultuur, de maatschappij waarin we leven en hoe we onszelf zien. Zo eten we uiteraard mango's in de winter en rode kool salade in de zomer, willen we elke dag vlees maar geen dierenproductie in de stad, zijn we het eten van paardenvlees ondenkbaar gaan vinden en drinken we dure fruitsappen omdat we nu eenmaal geloven in *super fruits*. Vraagstukken op het vlak van eten vragen om oplossingen op tal van niveaus: techniek, bestuur, economie, vormgeving, wetgeving, cultuur en samenleving. Nieuwe aanpakken werken echter alleen als we ze zowel emotioneel als rationeel accepteren.

Kunst is in staat om onze vooroordelen en vastgeroeste beelden te ondergraven en alternatieven te verbeelden. Kunst plaatst ons voor keuzemomenten en stelt andere vragen dan beleidsmakers of mensen die in de voedselindustrie werken dat kunnen doen. Vanuit een autonome positie benaderen kunstenaars vraagstukken op het gebied van voedsel en stadsinrichting, waarbij economische en bestuurlijke belangen niet uitgangspunt maar sluitstuk vormen. Onder de vlag van kunst komen partijen samen die normaal gesproken niet met elkaar om tafel zitten. Dat gebeurde

Schilderswijk, by the American/Dutch artist Debra Solomon, is also founded on a utopian vision.[4] In the socially disadvantaged and very much built-up Schilderswijk neighbourhood of The Hague, Solomon wants to create a green infrastructure consisting of sustainable edible greenery, such as fruit trees and nut trees, currant and raspberry bushes, artichokes, and various herbs. By now, planting and harvesting has taken place at four locations. With *Foodscape*, Solomon aims to contribute to a healthier ecosystem and better living conditions in this neighbourhood. Like Norman, she presents an alternative to the traditional layout of public and green spaces in cities like The Hague by replacing visual green with edible greens.

The future of *Edible Park* and conclusions

To return to our earlier question: What can art mean to the future of our food? Stroom's Foodprint programme and the response it has solicited underscore the fact that food is so much more than just a basic necessity of life. How we grow, prepare, and eat our food is strongly interwoven with our culture, the society we live in, and how we see ourselves. So of course we eat mangoes in the winter and red cabbage salad in the summer, and of course we want to have meat every day but no cattle in the city; we have come to find eating horseflesh unthinkable and drink expensive fruit juice simply because we believe in 'super fruits'. Issues related to food demand solutions on many levels: technology, administration, economy, design, legislation, culture, and society. However, new approaches only tend to work if they are accepted on both an emotional and rational level.

Art has the ability to undermine our preconceived notions and ossified images and to show alternatives. Art confronts us with choices to make and puts different questions to us than the

bijvoorbeeld tijdens het symposium ter gelegenheid van de opening van *Eetbaar Park* op 22 oktober 2010, waar de variatie aan sprekers (Thomas Rau van Rau Architecten, Jan Jongert van 2012architecten, Nils Norman, Fransje de Waard en kunstenaar Annechien Meier) werd weerspiegeld in het gemêleerde gezelschap in de zaal met permaculturisten, ambtenaren, kunstenaars, groenbeheerders en medewerkers van woningbouwcorporaties.

De meeste activiteiten in het kader van Foodprint leverden oogst op in mentale en emotionele zin: 'Juist door vragen te stellen die door de sector nooit worden gesteld, zijn er ogen geopend',[5] aldus Hiske Ridder van InnovatieNetwerk. Een kunstproject als *Eetbaar Park* (en *Foodscape Schilderswijk*) gaat nog een stap verder: dit manifesteert zich met een concrete aanpak in de stedelijke werkelijkheid, daarbij het risico om het predicaat 'kunst' te verliezen trotserend. Dat maakt het wel kwetsbaar, te meer daar het succes niet alleen afhankelijk is van de inzet van de kunstenaar en kunstinstelling, maar ook van de goodwill en inzet van allerlei partijen, zoals gemeente Den Haag, Amateurtuindersvereniging Nut en Genoegen, de Haagse permacultuurgemeenschap en van het enthousiasme van vrijwilligers.

Stroom rondt voorjaar 2012 het Foodprint-programma af en zal weliswaar betrokken blijven bij *Eetbaar Park*, maar wel minder intensief. Dan zal moeten blijken, of deze nieuwe levensvorm zich in de stedelijke biotoop van Den Haag kan handhaven en behalve tot groente en fruit ook tot meer van dergelijke tuinen zal leiden. Of wie weet zelfs tot permacultuurplantsoenen, waar buurtbewoners samen voor zorgen en uit oogsten…

ones policymakers or people working in the food industry are capable of asking. Artists address problems in the domains of food and urban planning from an autonomous position, where economic and administrative interests are not the starting point but have to take a back seat. Under the banner of art, parties that would normally not sit down together may now unite. That is exactly what happened at the symposium on the occasion of the opening of *Edible Park* on 22 October 2010, where the variety in speakers (Thomas Rau of Rau Architects, Jan Jongert of 2012architects, Nils Norman, Fransje de Waard, and artist Annechien Meier) was reflected by the mixed crowd of permaculturists, civil servants, artists, public park managers, and people from housing corporations.

Most of Foodprint's activities have yielded a harvest that is both mental and emotional: 'Precisely by asking the sort of questions that never come up in "the field" itself, eyes were opened,'[5] said Hiske Ridder of InnovationNetwork. An art project like *Edible Park* (and *Foodscape Schilderswijk* as well) goes even further: it manifests itself by a concrete intervention in the urban reality, thereby defiantly running the risk of losing the designation 'art'. This makes such projects vulnerable, especially since their success not only depends on the commitment of the artist and the art institute, but also on the goodwill and commitment of all parties concerned, which include the city of The Hague, the Amateur Gardening Association 'Nut en Genoegen' (Benefit and Pleasure), the permaculture community in The Hague, and depends on the enthusiasm of volunteers.

In the spring of 2012, Stroom will conclude its Foodprint programme, although it will continue to be involved with *Edible Park*, albeit in a less intensive way. We will have to wait and see whether this new 'life form' will be able to survive in the urban biotope of The Hague and whether it will – besides yielding vegetables and fruit – result

Deze tekst is in aangepaste vorm ook opgenomen in de publicatie *Food for the City*, die gelijktijdig met deze publicatie verschijnt bij NAi Uitgevers.

1 Denk bijvoorbeeld aan kunstenaars zoals Joep van Lieshout (fig. 64, p. 86), Rirkrit Tiravanija, Ollivier Darné, Fritz Haeg, Raul Ortega Ayala (fig. 61, p. 85), Zeger Reyers, Debra Solomon, John Bock, vormgevers zoals Dunne & Raby, Ton Matton (fig. 55, p. 81), Christien Meindertsma en architecten zoals Aldo Cibic (fig. 42, p. 73), Bohn & Viljoen of Winy Maas.
2 Stroom Den Haag, InnovatieNetwerk en de vakgroep Varkenshouderij van LTO Nederland traden gezamenlijk op als opdrachtgever.
3 In opdracht van Stroom, Provincie Zuid-Holland en in samenwerking met Alterra Wageningen.
4 Solomon werkt vanuit haar stichting Urbania-hoeve, social design lab voor stadslandbouw en re-aliseert het project samen met inwoners, scholen, Gemeente Den Haag, een woningbouwcorporatie en verschillende buurtorganisaties.
5 Sandra Spijkerman, 'Foodprint: voedsel voor de stad, voer voor de kunst'. *Kunstbeeld* 12/1, 2011-2012, p. 81.

in additional similar gardens. Or even, who knows, permaculture public gardens tended to and harvested by local residents...

This text also appears, in an adapted version, in the book *Food for the City*, to be published simultaneously by NAi Publishers.

1 For instance, artists such as Joep van Lieshout (fig. 64, p. 86), Rirkrit Tiravanija, Ollivier Darné, Fritz Haeg, Raul Ortega Ayala (fig. 61, p. 85), Zeger Reyers, Debra Solomon, and John Bock; designers such as Dunne & Raby, Ton Matton (fig. 55, p. 81), and Christien Meindertsma; and architects such as Aldo Cibic (fig. 42, p. 73), Bohn & Viljoen, or Winy Maas.
2 This project was jointly commissioned by Stroom Den Haag, InnovationNetwork and the Pig Farming section of LTO, a professional organisation of farmers.
3 Commissioned by Stroom and the Province of South Holland, in collaboration with Alterra Wageningen.
4 Solomon has her own foundation, URBANIA-HOEVE, social design lab for urban agriculture, and is realising the project together with residents, schools, the city of The Hague, a housing corporation, and various community organisations.
5 Sandra Spijkerman, 'Foodprint: voedsel voor de stad, voer voor de kunst', *Kunstbeeld* 12/1, 2011-2012, p. 81.

Een gesprek met Nils Norman en Peter de Rooden

A conversation with Nils Norman and Peter de Rooden

door Nina Folkersma

NINA FOLKERSMA: *Eetbaar Park* is een gelaagd project dat aan veel verschillende en belangrijke thema's raakt, zoals voedselproductie, stadsontwikkeling, de principes van de permacultuur, organisatievormen van onderop, utopisch denken, kunst in de openbare ruimte en community art. Als je uit deze 'woordenwolk' één begrip zou moeten kiezen dat het beste jouw persoonlijke interesse in dit project weergeeft, welk zou dat dan zijn?

NILS NORMAN: Dan zou ik 'utopie' kiezen, want dat omvat voor mij allerlei verschillende betekenissen. Niet dat ik *Eetbaar Park* per se als utopisch beschouw, maar je kunt het wel in die context plaatsen. Het idee van 'organisatievormen van onderop' heeft een utopisch element en

By Nina Folkersma

NINA FOLKERSMA: *Edible Park* is a multi-layered project that touches upon many different and important issues, like food production, urban development, permaculture principles, bottom-up organisational methods, utopian thinking, art in public space, community art. If you were to choose one term from this 'word cloud' that best represents your personal interest in the project, what would it be?

NILS NORMAN: I would choose 'utopia', because for me it has lots of different meanings. I don't think *Edible Park* is utopian per se, but it can be framed within such a context. The idea of

'permacultuur-tuinieren' staat in een utopische traditie, dus dat zijn ideeën die aan het project ten grondslag liggen. Maar ik vind 'utopie' een fijn woord omdat je het op allerlei manieren kunt invullen en er een methodologisch aspect aan zit. Het werkt als een metafoor, als een stijlfiguur. Ik gebruik het als kritisch hulpmiddel om bepaalde problemen mee af te bakenen of om dingen te onderzoeken.

NF: Het utopisch denken is in het verleden dikwijls bekritiseerd, voornamelijk omdat het op een gevaarlijke manier aan ideologie kan worden gekoppeld. 'Utopia' verwijst naar een ideale samenleving met volmaakt gelukkige mensen die anderen dwingen om op dezelfde manier gelukkig te zijn.

NN: Sommige mensen vatten een utopie op als een droomruimte, als een denkbeeldige toekomstige samenleving. Dat is één aspect. Anderen zien het als een kritisch hulpmiddel om commentaar te leveren op de samenleving en de omstandigheden waarin we leven, en zo gebruik ik het. Ik gebruik het idee van een utopie als een manier om ergens te komen en dat hoeft geen volmaakte plek te zijn. Het is een manier om jezelf verplaatsen van waar je bent naar ergens anders. Het is eerder een proces dan een doel.

PETER DE ROODEN (Stroom): Dat is ook een van de redenen waarom het team van Stroom zo enthousiast was over het idee van Nils, omdat het bestaande situaties in twijfel trekt en dat was ook het uitgangspunt van het Foodprint-programma. Stadsbewoners zijn steeds verder af komen te staan van hun voedselbronnen en hebben geen band meer met het achterland waar hun voedsel wordt geproduceerd. Allerlei stedelijke problemen lijken een verband te hebben met die situatie. Niet dat ik denk dat Stroom of 'de kunst' in een positie verkeren om de juiste antwoorden te geven om die ontkoppeling op te heffen. Ik beschouw Foodprint meer als een onderzoeksprogramma om allerlei verschillende antwoorden mee te formuleren en experimenten op

'bottom-up organisational methods' has a utopian aspect to it and 'permaculture gardening' also comes out of a utopian tradition, so those two are underlying ideas within the project. But I like the word 'utopia' because it is open to interpretation and has a methodological element to it. It works like a metaphor, a figure of speech. For me, it's a critical tool from which to frame certain problems or to question things.

NF: Utopian thinking has often been criticized in the past, mostly because of its dangerous liaison with ideology. 'Utopia' alludes to this ideal society with perfectly happy people forcing others to share their happiness.

NN: Some see utopia as a dream space, a fantasy future society. That's one part of it. Others see it as a critical tool with which to critique society and the conditions we live in, which is how I use it. Using the idea of utopia as a way of getting to another place, which doesn't need to be a perfect place; it's a way of moving out of the place we're in to somewhere else. It's a process rather than a goal.

PETER DE ROODEN (Stroom): That's one of the reasons that our Stroom team was enthusiastic about Nils's proposal, because it questions existing conditions, which was also the starting point of the Foodprint programme. A disconnection has been arising between city dwellers and their food sources, and between city dwellers and the hinterland where their food is being produced. This condition seems to be of relevance to all kinds of problems that one can see in the city. I don't necessarily think Stroom or the arts are in a position to formulate the right answers to resolve this disconnection. Rather, I see Foodprint as a research programme to formulate various answers and to create experiments that test these approaches.

NF: *Edible Park* is a collaborative project between you, as the artist,

64

te zetten om diverse benaderingen uit te proberen.

NF: *Eetbaar Park* is een samenwerkingsproject tussen jou, als kunstenaar, Stroom, als initiatiefnemer en opdrachtgever, en diverse plaatselijke instellingen zoals de Gemeentelijke Plantsoenendienst en het Permacultuur Centrum Den Haag, een vrijwilligersorganisatie rond permacultuur. Hoe zouden jullie elk je eigen rol in het proces omschrijven?

PDR: Stroom heeft meerdere rollen en die variëren ook in de verschillende fasen van het project. Het eerste jaar hielden we ons voornamelijk bezig met fondsenwerving, het zoeken naar locaties, het verkrijgen van een bouwvergunning, het formeren van de technische staf, enzovoort. Nu het paviljoen er staat en de tuin is aangelegd, breekt er een nieuwe fase in het project aan. In feite begint nu de echte testfase. Binnen het project verschuift de nadruk nu naar de groep vrijwilligers die de boel beheren. Wij proberen ze te ondersteunen en te begeleiden naar de volgende stappen, zowel wat betreft fondsenwerving als het opbouwen van relaties, maar we bewaken ook de doelstellingen die Nils Norman voor het project heeft geformuleerd, het kunstzinnige karakter ervan. In de komende maanden gaan we bekijken hoe het project zich over de stad kan verspreiden en of zowel wij als de vrijwilligers nieuwe samenwerkingsverbanden kunnen realiseren.

NF: Wie is dan volgens jullie de 'auteur' van het project?

NN: Het aardige van dit project is nu juist dat dat voortdurend verschuift. 'Auteurschap' is altijd een interessante kwestie, vooral in de kunstwereld. Je wordt altijd in de rol van de auteur gedwongen omdat dat ideologisch gezien van je wordt verlangd. Op de kunstacademie word je geleerd om een 'individu' te zijn, een autonome kunstenaar. In dit project wordt die traditionele definitie van de kunstenaar in twijfel getrokken, minder vastomlijnd gemaakt.

and Stroom, as the initiator and commissioner, and several local institutions like the Municipal Park Department and Permacultuur Centrum Den Haag, the voluntary permaculture organisation. How would each of you describe your own role in the process?

PDR: There are several roles, and in every stage of the project that role also changes. The first year, it was mainly getting the funding together, looking for spaces, organizing a building permit, creating a technical staff and so on. Now that the pavilion is there and the garden has been set up we are entering a new phase of the project. Actually, now is when the testing really starts. So the weight of the project is now shifting towards the group of volunteers that runs the place. We try to support them and coach them in setting out the next steps, both in terms of fundraising and creating relationships, but also to safeguard the aims that Nils Norman laid out for the project, its artistic character. In the coming months we will have to see how it could spread in the city and whether we as well as the volunteers can establish new collaborations.

NF: Who would you then say is the 'author' of the project?

NN: That is what I like about this project, it shifts all the time. 'Authorship' is always an interesting problem, particularly within the art world. You are always forced into the role of the author because ideologically that is what is demanded of you. In art school you are taught to be an 'individual', an autonomous artist. This project blurs and questions that traditional definition of the artist. Sometimes I'm the author and sometimes I'm not. Sometimes I'm just a consultant. I'm sure that for most visitors to *Edible Park* the 'author' is Menno Swaak and Permacultuur Centrum Den Haag.

PDR: To me it feels like it's a symbiotic

Op sommige momenten ben ik de auteur en op andere momenten weer niet. Soms ben ik niet meer dan een adviseur. Ik ben ervan overtuigd dat veel bezoekers van *Eetbaar Park* Menno Swaak en het Permacultuur Centrum Den Haag als de auteurs zien.

PDR: Ik zie het als een symbiotisch evenwicht tussen de verschillende krachten die erbij betrokken zijn. Het is een evenwicht dat voortdurend verschuift. Soms ligt de nadruk meer op het domein van de permacultuur en moeten we het weer een beetje de kant van de kunst opduwen, en soms moet het weer meer naar het midden worden getrokken.

NF: Dit project zet vraagtekens bij allerlei criteria die gangbaar zijn in de kunstwereld. Het heft het onderscheid tussen kunst en het 'echte leven' op. Maar wat onderscheidt dit project nu van andere projecten rond alternatief gemeenschappelijk tuinieren? Wat is het kunstaspect ervan? Wat probeer je te bewaken wanneer je zegt dat je het meer de kant van de kunst op moet duwen?

PDR: Het element van onderzoek, de vraag op metaniveau die Nils erin heeft gebracht, is een heel waardevol onderdeel. Als het alleen maar een permacultuurproject is, beland je als het ware in de hoek van de 'gelovers'. Daar is op zich niks mis mee, maar juist door de spanning tussen mensen die erin geloven en mensen die eraan twijfelen, komen er interessante punten naar boven, of dat nou is vanuit het perspectief van de kunst, van de stadsontwikkeling of van de permacultuur. Ik denk zelfs dat dat een van de kenmerken van kunst is: ergens buiten treden, licht werpen op een bepaalde situatie en die kritisch bekijken door een vergrootglas.

NN: Dat ben ik met je eens. Het kan me niet zoveel schelen welk deel nu kunst is en welk niet. Ik denk niet na over de vraag 'Is dit een kunstproject of een permacultuurproject?' Dat vind ik helemaal niet relevant.

NF: Dat klinkt nogal onverschillig.

balance of the different forces that are involved. There is a constant shifting of the balance; sometimes the focus is more on the domain of the permaculture, then we have to push it a little more toward the domain of the arts, and sometimes it should move a bit to the centre.

NF: The project questions all kinds of criteria that are prevalent in the art world. It breaks down distinctions between art and 'real life'. But what distinguishes this project from other alternative community gardening projects? What is the art component of it? What are you protecting when you say you need to push it more to the art side?

PDR: The research element, this meta-level question that Nils brought into the project is a very viable part of it. If it is just a permaculture project, it ends up in this corner of 'believers', so to speak. Of course, this is not wrong in itself. But it is because of the tension between the people who believe and those who question that interesting issues arise, be it from the perspective of the arts, urban development or from the permaculture point of view. Actually, I think that's one of the qualities of the arts: to step out, to shed light on a certain situation and to critically put that under a looking glass.

NN: I agree with you. I don't really care what part is art and what is not. I don't sit down and think, 'Is this an art project or a permaculture project?' For me, that is irrelevant.

NF: That sounds rather indifferent.

NN: It's the same as the question about authorship. They sit together. This fact of its being an art project has given it a kind of playfulness: you can bring up a lot more questions in a cultural context then – say – if it were an activist context. The art context is a slightly more interdisciplinary, open and playful field. It certainly gives you a lot more freedom:

NN: Het is net als met de vraag over auteurschap. Dit hangt daarmee samen. Omdat dit een kunstproject is, heeft het een zekere speelsheid: binnen een culturele context kun je veel meer vragen stellen dan, bijvoorbeeld, in een activistische context. De kunstcontext is iets meer interdisciplinair, een iets opener en speelser terrein. Je hebt er in ieder geval veel meer vrijheid: vrijheid om interdisciplinair te werken, om andere geldstromen aan te boren, om een ander publiek te bereiken.

NF: Wat is nu precies het verschil tussen permacultuur en bewegingen als 'slow food' en biodynamische landbouw?

NN: Ze zijn allemaal met elkaar verbonden, maar permacultuur biedt een meer holistische, weidsere kijk. Het is in de eerste plaats een vorm van agrobosbouw: het bos als paradigma voor het verbouwen van voedsel. Permacultuur is een ontwerpstrategie die rekening houdt met energieproductie, waterbesparing, sociale structuren en voedselproductie. Je zou het een ontwerpmethode kunnen noemen die de natuur gebruikt als leraar. Permacultuur zegt in feite: kijk naar je plaatselijke situatie en de problemen daarin en pak die problemen aan met plaatselijke oplossingen. Als je naar mijn praktijk van 'site-specific' kunst kijkt – die voortkomt uit de jaren 1990, of nog eerder, uit het werk van Robert Smithson in de jaren 1970 (fig. 50, p. 78) – zie je overeenkomsten tussen die soort kunst en hoe permacultuur werkt. Ze zijn allebei contextgericht.

NF: Wat zijn de zwakke punten van het project? Ik kan me voorstellen dat de diverse partners verschillende doelen voor ogen hebben en dat die met elkaar kunnen botsen.

NN: Het zwakste punt is waarschijnlijk het feit dat we voortdurend aan het onderhandelen zijn met andere groepen. Dat is een sociaal proces dat voortdurend verandert en verschuift. We weten de ene week niet hoe iets de volgende week gaat uitpakken. Ironisch genoeg is dat ook weer het sterkste

to work in an interdisciplinary way, to look at other funding streams, to open it up to other publics.

NF: Exactly what is the difference between permaculture and movements like slow food or biodynamic farming?

NN: They're all interlinked, but permaculture offers a more holistic, larger overview. It is primarily a form of agroforestry: using the forest as a paradigm for growing food. It is a design strategy where energy production, water conservation, social organisation and food production are considered. You could call it a design methodology that uses nature as its teacher. What permaculture proposes is that you look at your local situation and its problems, and to solve those problems you use local solutions. When you look at the site-specific art practice that I use – which comes out of the 1990s, or even earlier with Robert Smithson in the 1970s (fig. 50, p. 78) – there are similarities in how permaculture works and how site-specific art works. They're both context oriented.

NF: What are the weak points of the project? I can imagine that the different partners have different objectives that could clash.

NN: Probably the weakest point is the fact that we're in constant negotiation with other groups of people. It's a social process and that's always changing and shifting. We don't know from week-to-week how things are going to work out. But that, ironically, is also its strength.

PDR: It also has to do with the difference in character of the two groups that work together in Edible Park. On the one hand, there are the people engaged in permaculture gardening who for the most part work on a voluntary basis, and some of them try to become less dependent on a money-based economy. They undertake the development of a project

67

punt.

PDR: Het heeft ook te maken met het verschil in karakter tussen de twee groepen die bij *Eetbaar Park* samenwerken. Enerzijds heb je de mensen van het permacultuur-tuinieren die voornamelijk als vrijwilliger bezig zijn en sommigen van hen streven ernaar om minder afhankelijk te worden van een op geld gebaseerde economie. Zij vatten de ontwikkeling van een project als *Eetbaar Park* op als een organisch proces. Anderzijds heb je een instelling op kunst-gebied als Stroom, met betaalde medewer-kers, die functioneert binnen een kader van subsidiegevers, sponsors en officiële overheidsinstellingen. Dat zijn dus twee tamelijk gescheiden groeperingen met zowel gemeenschappelijke als botsende belangen.

NF: Kun je dat wat nader uitleggen? Waarin verschillen de verwachtingen van die twee groepen?

PDR: De permacultuurmensen zijn heel erg overtuigd van hun manier van leven. Zij zien dit project waarschijnlijk als een gelegenheid om hun ideeën en idealen weer een stap dichterbij te brengen - en daar is niks mis mee. Maar als individu voel ik me daardoor ook wel uitgedaagd, omdat ik altijd een vrij neutraal standpunt heb ingenomen: 'Stroom is een kunstinstelling. Wij bieden een podium voor diverse ideeën'. Doordat ik echter zo lang met die andere mensen samenwerk en zo nauw betrokken ben bij het project, heb ik soms het gevoel dat ik een grens nader. Ga ik deel uitmaken van het project, van deze manier van leven?

NF: Heb je ook kritische elementen ingebracht? Mensen die sceptisch staan tegenover permacultuur?

PDR: Nog niet. Ik heb het gevoel dat we dat in dit stadium niet moeten doen, maar er komt zeker een moment waarop we dat gaan doen, om weer een stap verder te komen. Door architecten is wel kritiek geuit op de esthetiek van het paviljoen. In hun ogen voldoet het niet aan de eisen van de moderne architectuur. Zij zien het

like *Edible Park* as an organic process. On the other hand, there is an institu-tional arts organisation like Stroom with paid employees, which functions within a framework of subsidisers, sponsors and official governmental bodies. So these are two quite separate communities with both matching and conflicting interests.

NF: Could you elaborate? What are the different expectations of these two groups?

PDR: The permaculture people are really convinced of their way of living. They most likely see this project as an oppor-tunity to get a step further in realizing their ideas and their ideals – which is perfectly all right. But as an individual, I also feel challenged because my stand-point was always a rather neutral one: 'Stroom is an art institution; we offer a stage to present various ideas.' But in working for such a long time together and being involved so intimately in the project, sometimes I feel that I'm nearing a borderline. Am I really becoming a part of the project, of this lifestyle?

NF: Did you also bring in critical components, people who are sceptical about permaculture ideas?

PDR: Not yet. My feeling is that at this stage we shouldn't do that, but there will come a point when we do, to bring it a step further. There has been critique from architects on the aesthetics of the pavilion; in their eyes it doesn't meet the standards of modern architecture. They see it as a kind of nostalgic hobbit-type of alternative architecture. To them, all these alternative lifestyles are a threat to their modernist aesthetics. But that's also a danger for us; we're running the risk of not being taken seriously by these people, because they just think these hippie-style answers will never solve the real problems.

NN: I don't see it as nostalgic; I see it as another way of looking at the city,

als een soort nostalgische, hobbit-achtige, alternatieve architectuur. Zij zien al die alternatieve manieren van leven als een bedreiging van hun modernistische esthetiek. Dat levert voor ons ook weer een risico op, namelijk dat we door die mensen niet serieus worden genomen omdat zij denken dat die hippie-antwoorden nooit de echte problemen kunnen oplossen.

NN: Ik zie het niet als nostalgisch. Ik zie het als een andere manier van naar de stad kijken, buiten de modernistische traditie. De manier waarop de samenleving aan het veranderen is, ligt dichterbij datgene wat in permacultuur gebeurt dan bij wat je ziet in moderne projecten en oplossingen voor huisvesting. Ik vind dat een belangrijke problematiek. Hoe los je kwesties als voedselproductie en waterbesparing op? Het idee van dit project is dat je een biodynamisch systeem neemt dat voortkomt uit een utopische traditie en bekijkt of dat ook werkt onder nieuwe en veranderende omstandigheden. Het is meer een platform om dingen te onderzoeken dan om ze simpelweg af te doen als 'nostalgische onzin' of verkeerde esthetiek. Wij willen onderzoeken of dit een werkbare oplossing is of niet.

NF: Wanneer denk je de conclusie te kunnen trekken?

NN: Waarschijnlijk nooit.

PDR: Als we al ooit conclusies moeten trekken, moet daarvoor een situatie ontstaan die een evaluatie mogelijk maakt. Bijvoorbeeld als we het paviljoen zouden moeten afbreken. Dan zouden we kunnen bezien wat het resultaat was op dat specifieke moment. Een meer algemene vraag waarmee we nu bij Stroom worstelen is: hoe gaan we de resultaten van het Foodprint-programma veiligstellen? In Foodprint brengen we kunst in het spel als een soort lens waarmee we kritisch naar Den Haag als stad kijken, en vooral naar de relatie tussen de stad en voedsel. We verbinden kunst met maatschappelijke kwesties en door dat te doen - zo blijkt nu - maken we mensen niet alleen bewuster,

outside of a modernist tradition. The way that society is changing now strikes me as closer to what's happening in permaculture than within contemporary housing solutions and projects. To me, that is quite an important problem. How do you solve issues such as food production and water conservation? The idea of this project is to take a biodynamic system that comes out of a utopian tradition and see if it works within new and changing conditions. It is a platform to test things rather than dismissing them out of hand as 'nostalgic crap' or the wrong aesthetic. We want to evaluate: 'Is this a viable solution or not?'

NF: When will you be able to draw your conclusion?

NN: Probably never.

PDR: If we would ever need to draw conclusions, there should be a suitable situation that makes an evaluation possible, for instance, if we would have to break up the pavilion; we could then look at what was the outcome at that particular point in time. A more general question that we are now struggling with at Stroom is: In what way are we going to secure the heritage of the Foodprint programme? In Foodprint, we bring art into play as a kind of lens to critically look at the City of The Hague, and especially its relation with food. We connect art to societal issues and by doing so – as it turns out – we not only raise awareness but also inspire action by others. This creates – at least for me – a feeling of responsibility. We are really trying to critically address vital issues that are at stake in the city, and we just cannot give that up and then say, 'Okay, enough of this, now we'll move to something else.' It forces us to reconsider our role as an art institution.

NN: That's an important distinction, because it means that you are also changing in terms of the way contemporary art production is changing. From my

maar inspireren we ook anderen om actie te ondernemen. Dat schept - althans naar mijn gevoel - een zekere verantwoordelijkheid. We proberen echt om thema's van levensbelang die in de stad spelen aan de orde te stellen en dat kunnen we dan niet zomaar opgeven en zeggen: 'Oké, nu is het leuk geweest, nu gaan we weer iets anders doen'. Het dwingt ons om opnieuw na te denken over onze rol als kunstinstelling.

NN: Dat is een belangrijke kwaliteit, want het betekent dat je ook verandert, net zoals de hedendaagse kunstproductie aan het veranderen is. Als ik het goed begrepen heb, is Stroom opgezet om openbare kunst in de stad te verzorgen en te bevorderen, in de traditionele opvatting van sculpturen en standbeelden op pleinen, maar nu die opvatting van openbare kunst radicaal is veranderd, is Stroom echt met die verandering meegegaan. In het Verenigd Koninkrijk heb je bijvoorbeeld geen instellingen als Stroom die je een zekere ruimte geven om dingen te doen en, nog belangrijker, je de tijd geven om ze te doen.

NF: Wat heb je geleerd van het werken aan dit project?

PDR: Een van de dingen die ik me heb gerealiseerd is dat we echt bezig zijn met materiaal en voedsel dat groeit en dat was waarschijnlijk een van de katalysators die een andere dimensie van tijd aan het project heeft toegevoegd. Als organisatie die zich bezighoudt met kunst in de openbare ruimte heb je meestal te maken met een min of meer vast en beperkt tijdschema, maar dit project vroeg om een andere strategie om met tijd om te gaan. Voor ons bij Stroom was dat een nieuwe dimensie.

NN: Ik heb geleerd dat je open moet staan voor wat een specifieke plaatselijke situatie je biedt. Het is een activiteit die van onderop komt. Die geleidelijke manier van werken verschilt heel sterk van hedendaagse autoritaire, van bovenaf opgelegde werkwijzen in architectuur en design, waarbij iemand zegt: 'Dit gebouw moet er zus uitzien en de tuin zo'. In de hedendaagse

understanding, Stroom was set up to look after and develop public art within the city, in the traditional sense of putting sculptures, bronzes and statues on squares, but now that that idea of public art has changed radically, Stroom has really kept up with the change. In the UK, for example, there are no places like Stroom that give you a certain amount of space to do things and, most importantly, offer you the time to do so.

NF: What did you learn from working on this project?

PDR: One thing I realized is that we actually work with growing things and food, and that was probably one of the catalysts that brought another time dimension into the project. Normally, as an organisation of public art works, there's always a more or less fixed and limited timeframe, but this project somehow demands another strategy to cope with time. For us at Stroom, that was a new dimension.

NN: I've learned that you need to be open to what a specific local situation is giving you. It's a ground-up activity. This gradual way of working is very different from today's authoritarian, top-down ideas about architecture and design, where one comes in and says, 'this building has to look like this, this garden has to be like that'. In contemporary architecture and urban planning, design and consultation processes are very fast, with rapidly changing deadlines. Architects are constantly competing for commissions and a fast buck and this creates a rapid turnover of half-baked ideas and discussions that more often than not exclude any local conversation or input. Projects like *Edible Park* try to open up more questions, with access for different kinds of groups, and foreground time as a key component to the process. They offer the time and space to look at different possibilities and unpack different questions. To me, these are the most important aspects of the project.

architectuur en stedenbouw verlopen ont-
werp- en consultatieprocessen heel erg snel,
met steeds deadlines. Architecten concur-
reren voortdurend om opdrachten en snelle
winsten en dat leidt tot een snelle cyclus
van halfbakken ideeën en discussies die in
de meeste gevallen geen ruimte laten voor
gesprekken met betrokkenen en plaatselijke
inbreng. Projecten als *Eetbaar Park* probe-
ren meer vragen op te roepen en verschil-
lende groepen bij het proces te betrekken,
waarbij het element tijd een belangrijke
plaats krijgt. Dergelijke projecten bieden
tijd en ruimte om verschillende mogelijkhe-
den te bekijken en verschillende vragen te
ontrafelen. Dat zijn voor mij de belangrijk-
ste aspecten van het project.

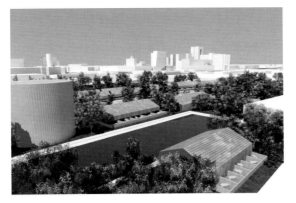

41
Winy Maas & The Why Factory, *City Pig*, **2009**

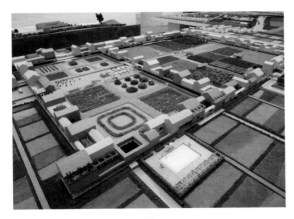

42
Aldo Cibic, *Rural Urbanism,* **part of research project** *Rethinking Happiness*, **2010**

43
Van Bergen Kolpa Architecten, *Park Supermarkt*, **2009**

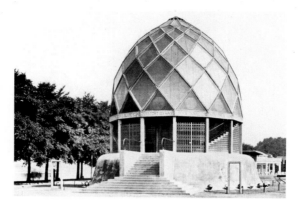

44
Bruno Taut, *Glass Pavilion*, **1914**

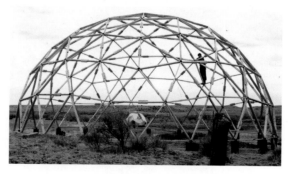

45
Drop Art, *Drop City*, **Colorado, USA, 1965**

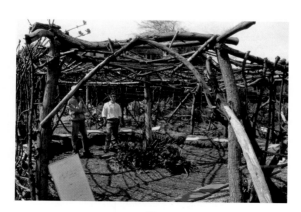

46
Edible Schoolyard, **Oakland, USA, 1995**

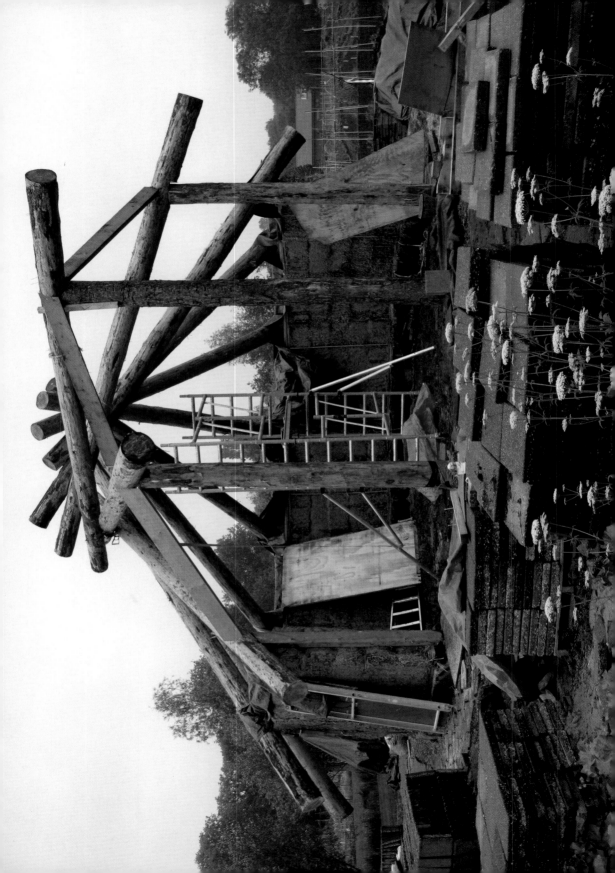

47
Alan Sonfist, *Time Landscape*, 1965

48
Agnes Denes, *Wheatfield – A Confrontation*, New York, USA, 1982

49
Lauren Bon, *Not A Cornfield*, Los Angeles, USA, 2005

50
Robert Smithson, *Broken Circle/Spiral Hill*, **Emmen, NL, 1971**

51
Walter De Maria, *The New York Earth Room*, **1977**

52
Mel Chin, *Revival Field*, **Zoetermeer, NL, 1990**

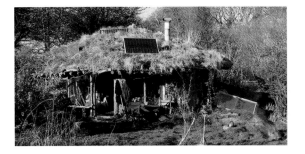

53
Tony Wrench, Low-impact roundhouse, 1998

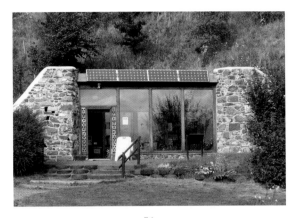

54
Earthship, Kinghorn, Scotland, 2004

55
Ton Matton, *Suburban Ark*, 2005

56
Bonnie Sherk, *The Raw Egg Animal Theatre at The Farm*, **1974-1980**

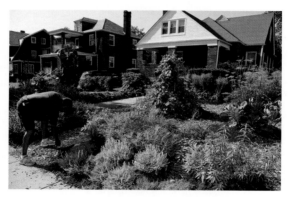

57
Fritz Haeg, *Edible Estates Regional Prototype Garden #6*, **Baltimore, USA, 2008**

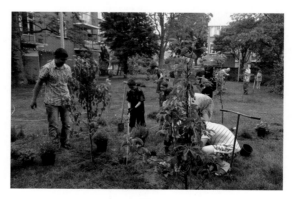

58
Debra Solomon, *Foodscape Schilderswijk*, **Den Haag, NL, 2010**

59
Gordon Matta-Clark, *Food*, restaurant, New York, USA, 1971

60
Judi Chicago, *The Dinner Party* (detail), 1979

61
Raul Ortega Ayala, *Last Supper*, Stroom Den Haag, NL, 2010

62
Hans Haacke, *Rhinewater Purification Plant*, 1972

63
Buster Simpson, *Downspout – Plant Life Monitoring System*, 1978

64
Atelier van Lieshout, *AVL-Ville Energy Plant*, 2001

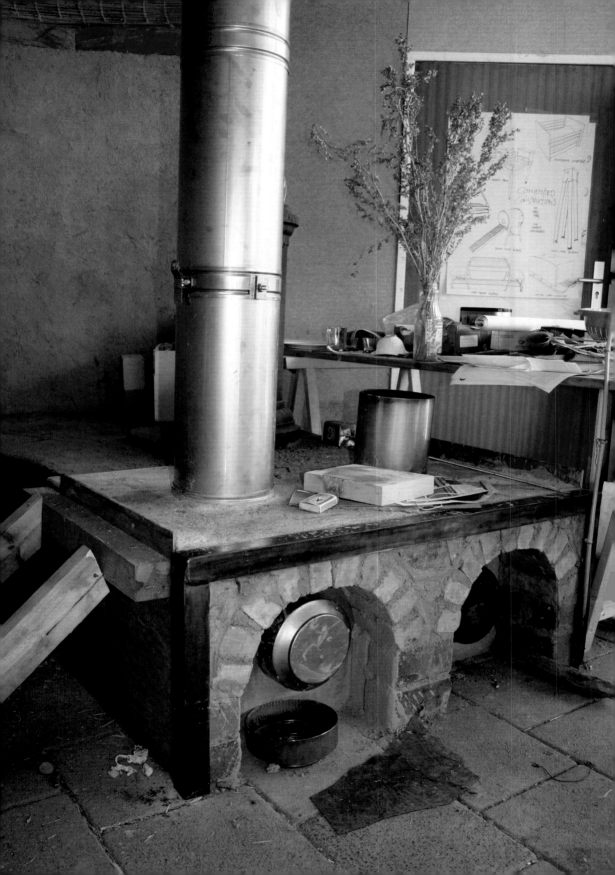

Rondleiding door de tuin

A guided tour of the garden

Door Menno Swaak, coördinator
Eetbaar Park, opgetekend door
Janna en Hilde Meeus

Eén van de leidraden voor het opzetten van deze tuin is het denken in zones. Het principe is heel eenvoudig: de dingen die je dichtbij wil hebben zet je rond het huis (hier het paviljoen), dat is zone 1. Zo kan je in cirkels denken, met steeds een zone verder die minder aandacht en onderhoud nodig heeft, van zone 1 tot zone 5. Een zone hoeft niet rond, maar kan ook langgerekt zijn. Als je vaak van het paadje van het fietsschuurtje naar je huis toe loopt kan alles daaromheen heel goed zone 1 zijn. Dus het kan er uiteindelijk anders uitzien dan in cirkels, en dat is in deze tuin ook het geval.

With Menno Swaak, coordinator at
Edible Park, as recorded by
Janna and Hilde Meeus

One of the guiding principles in laying out this garden is thinking in terms of zones. The basics are quite simple: the things you want to have close at hand are planted around the house (in this case the pavilion), which is zone 1. From there you can start to think in widening 'circles', from zone 1 to 5, with each zone needing less care and maintenance as you get further away. The zones are not necessarily circular in shape; they can be elongated as well. For instance, if you often walk the same path from the bicycle shed to your house, everything bordering that path could easily be zone 1. So your final layout may not really be circular, as is the case with this garden.

Natuurlijk evenwicht

Normaal gesproken is zone 5 het gedeelte aan de rand van je tuin, waar je niets aan doet en waar je niet vaak komt. Maar wij hebben er in het *Eetbaar Park* voor gekozen om deze zone in het hart van de tuin te plaatsen. Het doel is om van hieruit een natuurlijk evenwicht tot stand te brengen. Er overwinteren een hoop dieren die van hieruit de hele tuin kunnen ingaan. Er zitten kikkers, vogels, slakken, salamanders (die het slakkenbestand in toom houden), hopelijk een keer een egel en sluipwespen die een teveel aan schadelijke insecten afvangen.

Zone 5 is echt een permacultuurprincipe, daarom is dit gebied in onze voorbeeldtuin zo belangrijk. Je kan het op grote of kleine schaal toepassen. Ook op een balkon kun je een pot neerzetten waar je niets mee doet, waar je de natuur zijn gang laat gaan. Misschien zijn het dan niet zulke interessante planten die daar opkomen, maar dan ontdek je bijvoorbeeld ineens dat er lieveheersbeestjes tussen zitten, die je helpen tegen de luizen. In de tuin hebben we veel lieveheersbeestjes gehad en vrij weinig luizen, dus je merkt dat het werkt.

Natural balance

Usually, zone 5 is on the edge of the garden, the unattended area where you don't go very often. In the *Edible Park*, however, we have chosen to locate this zone at the heart of the garden. The idea is to obtain a natural balance, starting from here. Lots of animals hibernate here and have access to the entire garden. There are frogs, birds, snails, salamanders (to keep the snail population in check), the occasional hedgehog (we hope) and ichneumon wasps that catch any surplus of harmful insects.

Zone 5 is a core principle of permaculture and that is why this area is so important for our model garden. The principle can be applied on any scale. You can have a pot or flower box on your balcony that you simply leave alone, where you let nature take its course. Perhaps the plants that grow there are not the most interesting, but you may suddenly notice ladybirds in there that will help you fight plant lice. In our garden, we've had plenty of ladybirds and hardly any aphids, so it does seem to work.

1,3 Various grasses 2 Narrowleaf plantain

1

2

3

Pioniersplanten

In zone 5 kun je van alles aantreffen, we hebben hier verschillende grassoorten (1, 3), en je zou kunnen zeggen dat er zogenaamde onkruiden groeien zoals de brandnetel (6) maar meestal kunnen we meer nut toekennen aan die onkruiden dan we denken. Van de brandnetel kun je bijvoorbeeld het blad eten. Verder zien we hier de els (5), dat is een pioniersplant die overal opkomt en die we overal moeten weghalen. Er staat ook riet, dat is waarschijnlijk overgekomen van de sloten in de buurt. Verder staan er enkele wilgen (10), bosaardbeitjes (4) en een beginnend eikje (7). Er groeit echt van alles wat.

Pioneer species

In zone 5 you can expect to find anything. We have various grasses here (1, 3) and so-called weeds, such as nettles (6), but in most cases weeds are more useful than we think. Nettle leaves, for instance, are edible. Then there's alder (5), a pioneer species that crops up everywhere and needs to be removed. There are also some reeds, probably blown over from neighbouring ditches, and a couple of willows (10), wild strawberries (4), and a young oak (7). There's a lot of variety here.

4

5

6

7

De rand van de tuin

Zone 4 is wat minder duidelijk aan te wijzen in deze tuin, maar je zou kunnen zeggen dat onze pergola's hiertoe behoren. Die maken we van wilgen (10), die groeien hard, dus die moet je af en toe kort houden. Eens in de twee jaar worden ze geknot en dat hout kan vervolgens in de kachel. We gebruiken de wilgentakken ook voor het maken van kweekmanden.

Rondom de tuin staat een rits met verschillende bessenstruiken: kruisbessen, aalbessen, rode en witte bessen en de Japanse wijnbes (8), familie van de braam en de framboos. De vruchten hiervan zijn eetbaar en de plant heeft ook mooie bloemetjes. Ook de meidoorn (11) is een geschikte plant als afscheiding, hij is doornig, goed om katten buiten de tuin te houden en een habitat voor vogels. In deze struiken groeit ook de hop (9). Dit is een meerjarige klimplant, een gedeelte van de bloem wordt gebruikt als bestanddeel van bier, dit geeft de bittere smaak en heeft een conserverende werking.

The edge of the garden

Zone 4 is not that clearly defined in this garden, but you could say that our pergolas are part of it. We make them from willows (10), which grow very fast and need regular pruning. We truncate them every two years and use the wood for our stove. The branches are also used for weaving nursery baskets.

Around the garden is a strip with various berry bushes: gooseberry, redcurrant, white currant and Japanese wineberry (8), family of the blackberry and raspberry. Its fruits are edible and it has lovely flowers. The hawthorn or mayflower (11) is also good for partitioning. It is thorny, which helps keep cats out of the garden, and makes a good habitat for birds. Among these bushes there is also some hop (9), a perennial climber. Parts of its flowers are used in making beer, giving it its bitter taste and also acting as a preservative.

Molsla en ezelsoor

In zone 4 vind je veel planten die niet
bewust zijn geplant, maar die zichzelf heb-
ben uitgezaaid, zoals de paardenbloem (12)
en de ezelsoor (14). De paardenbloem kun
je ook bewust telen, net als witlof onder
de grond, dan zijn de bladeren eetbaar, dit
wordt ook wel molsla genoemd. Vroeger
werd in de lente in molshopen naar gebleek-
te paardenbloembladeren gezocht, vandaar
de naam. De wortel van de paardenbloem
kun je drogen, daar kun je een goede ver-
vanger voor koffie van maken. De ezelsoor
hebben we ook niet geplant, hij heeft niet
echt een functie, maar we laten hem staan
voor de kinderen, hij heeft hele zachte,
aaibare bladeren.

Dandelion and lamb's ears

Zone 4 contains many plants that
were not put there deliberately,
but have sprung up spontaneously,
such as the common dandelion (12)
and lamb's ears (14). Dandelion can be
grown on purpose, underground, just
like chicory, and it yields edible leaves.
Dandelion roots can be dried and used
as a coffee surrogate. We didn't plant
the lamb's ears either. It doesn't really
have a purpose, but we leave it there for
the children, as it has very soft, cuddly
leaves.

A guided tour of the garden

13

12

14

15

Woekeraars

In zone 3 staan al meer eetbare planten, maar dan wel de wat taaiere en vaak ook meerjarige soorten, zoals de aardpeer (17). Deze kun je het beste aan de randen van je terrein zetten, omdat het een goede windvanger is (het worden hoge planten). Het is ook een woekeraar: als je hem eenmaal hebt raak je hem moeilijk kwijt. Je kunt hem gebruiken om andere ongewenste planten kwijt te raken.

Bijvoet (16) groeit hier welig. Het is een medicinale plant. Er wordt van gezegd dat als je een lange mars moet lopen, je deze in je schoen kunt stoppen waardoor je minder pijnlijke en vermoeide voeten zult krijgen.

Vrouwenmantel (18) is een plant die eerst aan de rand stond en zich heeft uitgezaaid. Je kunt er thee van maken, de naam zegt het al een beetje, het is een plant die helpt bij vrouwenkwalen, menstruatiepijnen, dat soort dingen.

Spreading plants

In zone 3 we find more or less edible plants, but the tougher and often perennial varieties, such as Jerusalem artichokes or 'earth apples' (17). They are best planted on the edges of the grounds, as they make good windshields (they grow quite high). This plant, however, is an invasive one. Once it's there, it's hard to get rid of. It can be used to get rid of other unwanted plants, though.

Mugwort or common wormwood (16) grows in abundance here. It is a medicinal plant, reputed to have a soothing effect on painful, tired feet when placed in one's shoes during long walks.

Lady's Mantle (18) is a plant that started out on the edges and has now spread. It can be used for making tea, and as its name implies, it helps with women's complaints such as menstrual pain.

16

17

18

Rondleiding door de tuin

Dubbele functies

In permacultuur houden we erg van planten met dubbele functies: planten die mooi zijn, maar die ook iets doen voor de tuin, die bijvoorbeeld goed zijn voor de bijen en die je kunt eten. De goudsbloem (21) verbetert de bodemkwaliteit (hij houdt een bepaald soort aaltjes weg), hij heeft mooie bloemen en er worden zalfjes van de bloem gemaakt (de officiële naam is Calendula). Het is een stabilisator in de tuin en een medisch wondertje.

Zowel de kool (23) als de kardoen (19) zijn meerjarige groenten, die je gewoon kunt laten staan. Dat is ook een aspect van de permacultuur, dat je niet elk jaar alles opnieuw wilt doen. Kardoen is familie van de artisjok, de bloemknoppen en vooral de vezelige bladstelen en middennerf zijn eetbaar.

Deze tuin is ook opgezet om verschillende plantengildes te laten zien. Dit zijn cirkels van planten die goed samenwerken, met in het midden van de cirkel een fruitboom, zoals de appelboom (22). Dit maakt het soms moeilijk om precies uit te leggen waar een bepaalde zone ophoudt en een andere begint. In een plantenfamilie die je bij elkaar brengt zou je bijvoorbeeld een plant neer kunnen zetten die eerder in een andere zone thuishoort, maar die je toch graag bij die verzameling wilt hebben.

Dual function

In permaculture we are fond of plants that have dual functions. Plants that are not only pretty but also benefit the garden, for instance because bees like them and they are edible. Marigold (21) improves the soil quality (it gets rid of a certain species of nematodes) and has lovely flowers that are also used in ointments (its official name is Calendula). So it is a stabilising factor in the garden as well as a small medical miracle.

Both cabbage (23) and cardoon (19) are perennial vegetables that you can just leave in the ground. This is another aspect of permaculture: not starting all over again every year. Cardoon is family of the artichoke and its buds and especially its fibrous leafstalk and central vein are quite edible.

This garden was also set up to demonstrate the various plant guilds. Plant guilds are circles of plants that work together well and have a fruit tree, such as an apple tree (22), in the middle. This layout sometimes makes it difficult to say exactly where one zone ends and another zone begins. In bringing together a family of plants you may put one in that would actually belong in a different zone, but you'd still want to include it in this particular group.

19 Cardoon 20 Common hazel 21 Marigold 22 Apple tree 23 Red cabbage

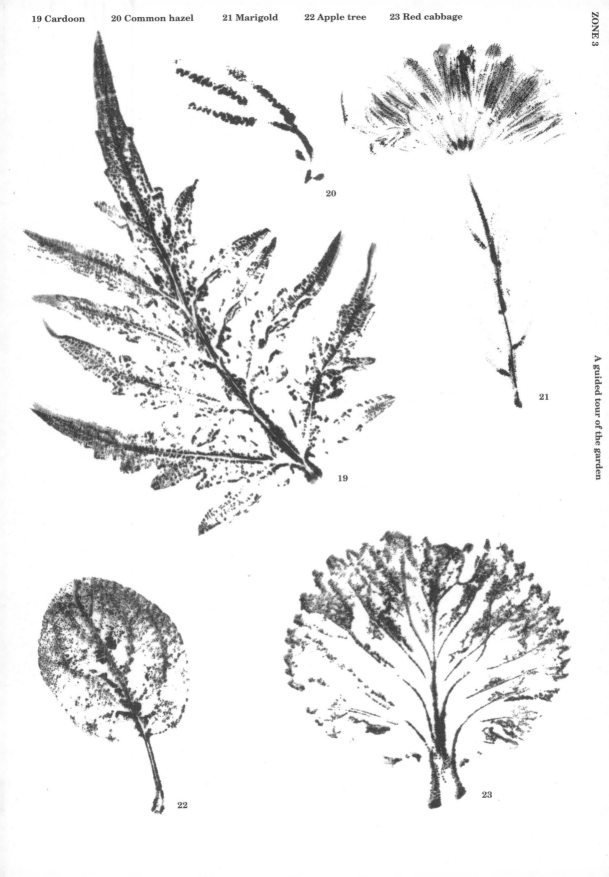

20

21

19

22

23

Alternatieve planten en plantencombinaties

Behalve de bekende fruitbomen en groentes, worden bij permacultuur alternatieve planten gebruikt die minder last hebben van ziekten en plagen of minder verzorging nodig hebben. Een voorbeeld hiervan is de snijbiet (26). Deze smaakt naar spinazie.

Wat ook goed past bij permacultuur is het zoeken naar plantensoorten die elkaar sterk maken. Een bekende combinatie is de zogenaamde 'drie zusters': de maïs (28), de boon (25) en de pompoen (zie ook blz. 119–122).

Alternative plants and plant combinations

Besides the better-known fruit trees and vegetables, permaculture often uses alternative plants there are less prone to diseases and plagues or need less care. One example of this is the Swiss chard or spinach beet (26), which tastes rather like spinach.

Another typical feature of permaculture is to look for plants that support each other. One well-known combination is the so-called 'Three Sisters': maize (corn) (28), beans (25) and pumpkin or squash (see also page 119–122).

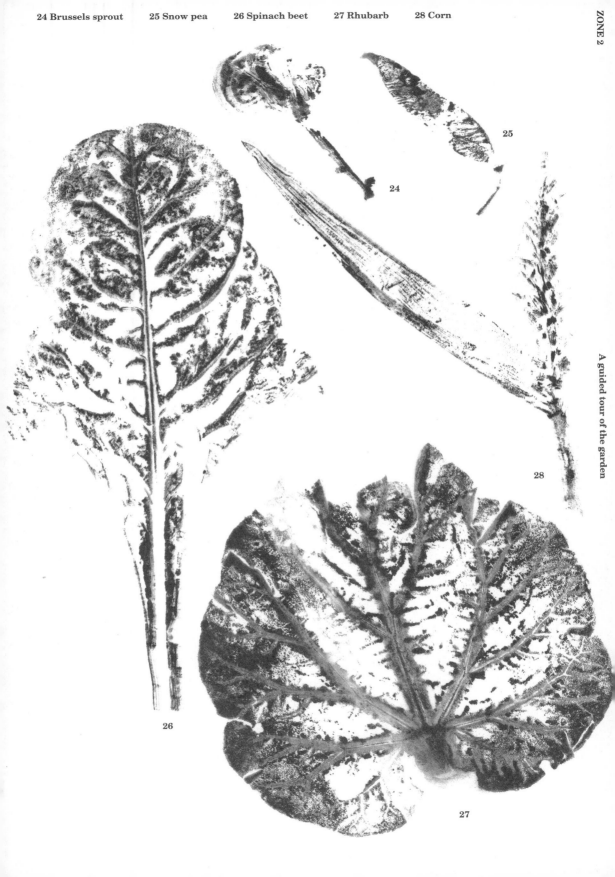

24

25

26

27

28

Sterke plantsoorten

Koolzaad (29) is een goede grondbedekker, van de zaden kun je olie maken. Het bindt stikstof in de grond. De bladeren en stengels zijn eetbaar.

Lupine (30) is een plant die verschillende kleuren bloemen geeft. Hij geeft ook een peul met een boontje erin, dat je kunt eten, Vroeger werd het veel meer gebruikt als een eiwittoevoeger. Lupine is bovendien in staat stikstof uit de lucht te binden en daarmee de grond te verrijken.

Rucola (34) is een eenjarige plant maar hij zaait zichzelf makkelijk uit en is vrij sterk.

Verder vind je in zone 2 veel groentes die je ook in een volkstuin zou kunnen aantreffen zoals spruitjes (24), rabarber (27), wortels (32) en ui (33).

Strong plants

Colza or rape (29) is a good ground coverer and its seeds can be used to make oil. It binds nitrogen in the soil and its leaves and stem are edible.

Lupin (30) is a plant with different-coloured flowers and it produces a pod with a bean you can eat. In the past it was mainly used as a protein supplement. Also, lupin is capable of attaching nitrogen from the air to the soil, thus enriching it.

Rocket (34) is an annual plant, but it spreads easily and is quite strong.

Zone 2 also has many vegetables that can be found in allotment gardens, such as Brussels sprouts (24), rhubarb (27), carrots (32), and onions (33).

Rondleiding door de tuin

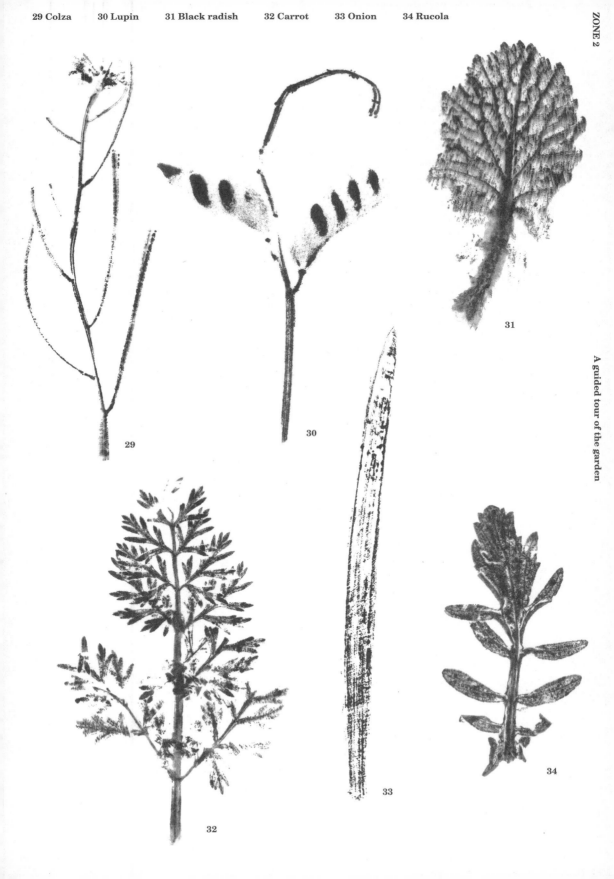

29

30

31

32

33

34

Rondleiding door de tuin

Bij de hand

In zone 1 vind je de planten die je bij de hand wilt hebben om blaadjes van af te plukken voor in de soep, om thee van te maken of voor in de salade. Hier vind je sla (36), Oost-Indische kers (37) en verschillende kruiden zoals lavas (38) (zie voor meer kruiden de volgende pagina).

Verder kun je de planten met mooie bloemen in deze zone planten, zoals bijvoorbeeld de klaver (39). Er is een aantal klaversoorten dat hoog groeit en bloemen heeft, daar zul je bijen op zien. We hebben hier de inkarnaatklaver gehad, die echt veel bijen en hommels en andere solitaire insecten aantrekt. Klaver is net als koolzaad (29) een stikstofbinder en een goede grondbedekker. Hij zorgt dat het vocht in de bodem kan blijven, net als de Oost-Indische kers (37). De Oost-Indische kers is zowel een sierplant als een eetbare en medicinale plant. De bloemen en de bladeren kunnen gegeten worden. Ook kan de plant goed worden ingezet om bladluis tegen te gaan en de rups van het koolwitje weg te houden van andere planten of groenten.

Near at hand

Zone 1 has plants that you want nearby so you can pick their leaves for making soup or tea, or to put in a salad. Here you find lettuce (36), nasturtium (37) and various herbs such as lovage or sea parsley (38) (for more herbs, see the next page).

This zone is also intended for plants with pretty flowers, such as clover (39). Some clover species grow quite high and have flowers that attract bees. In this garden we have had the incarnate clover, which really attracts a lot of bees, bumblebees and other solitary insects. Like colza (29), clover is a nitrogen binder and makes a good ground cover, keeping the moisture in the soil, just like the nasturtium (37). Nasturtium is both ornamental and an edible and medicinal plant. Its flowers and leaves can be eaten. It also works well against greenfly and helps to keep the cabbage white butterfly's caterpillar away from other plants or vegetables.

35 Radish 36 Lettuce 37 Nasturtium 38 Sea parsley 39 Clover 40 Raspberry

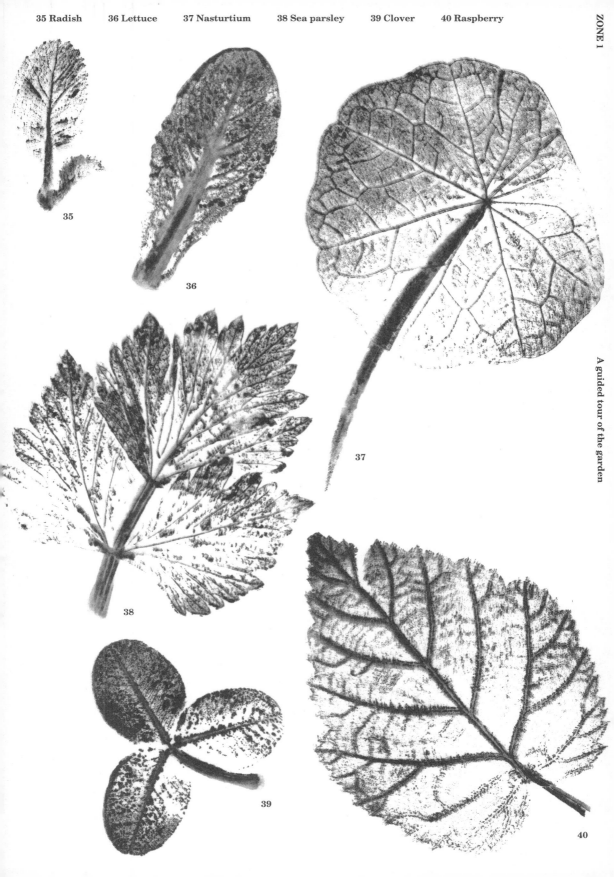

35

36

37

A guided tour of the garden

38

39

40

Kruidenspiraal

Een belangrijk onderdeel van zone 1 is de kruidenspiraal (zie ook blz 123). Er staat bijvoorbeeld munt (41), peterselie (42), tijm (43) en dille (44).

Herb spiral

The herb spiral is an important element of zone 1 (see also page 123). The spiral contains, for instance, mint (41), parsley (42), thyme (43) and dill (44).

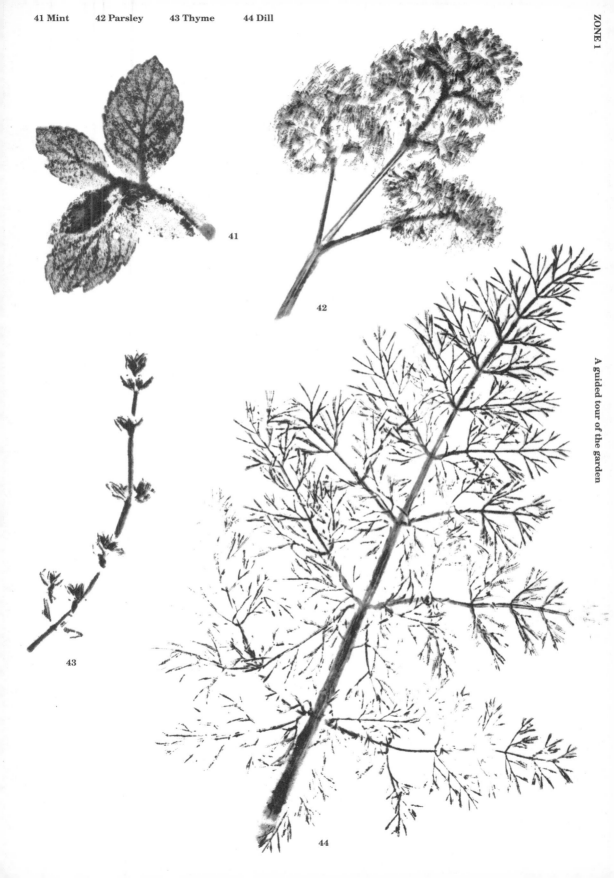

41

42

43

44

Plantenbak **Planter**

1
High plants (for example tomatoes or broad beans)
Hoge plant (bijvoorbeeld tomaat of tuinboon)

2
Ground cover
(for example clover, creeping thyme, leaves, or straw)
Bodembedekker
(bijvoorbeeld klaver, kruiptijm, bladeren of stro)

3
Layer of clay granules, ± 15 cm deep
Laag met kleikorrels, ± 15 cm hoog

4
Medium-high plants
Middelhoge plant

5
Large box filled with soil
Grote bak gevuld met grond

6
± 10 holes all around
± 10 gaatjes rondom

7
Plate
Schotel

Doe-het-zelf permacultuur

Principe

In de stad ben je voor het verbouwen van groenten en fruit vaak aangewezen op potten en bakken. De principes van permacultuur zijn ook van toepassing op een bak. Je kunt de bak zo organiseren dat je er vervolgens zo weinig mogelijk aan hoeft te doen. We maken een basis plantenpot, waarop veel variaties mogelijk zijn.

Wat heb je nodig

Begin met een zo groot mogelijke bak, die uiteraard nog wel past in de inrichting van de ruimte die je tot je beschikking hebt. In ons voorbeeld gebruiken we een oude metselkuip, maar je kunt ook een oude afvalbak bij de kringloopwinkel halen. Zorg voor goede grond, het liefst met een bio-keurmerk en onkruidvrij. Gebruik geen turf, omdat turf een niet hernieuwbare grondstof is die vaak van ver komt en zonder respect voor de natuur wordt gewonnen. Voor een goede afwatering gebruiken we kleikorrels.

Hoe maak je het

Bedek de bodem van de bak met een laag kleikorrels van 15 centimeter. Boor rondom in de bak 10 gaatjes van ongeveer een centimeter doorsnee, net boven de kleikorrels. Je helpt op deze manier de vochtigheid van de aarde op peil te houden. In het klei blijft een voorraad water staan, maar na een plensbui kan het teveel aan water via de gaatjes weglopen. Als je wilt, kun je een schotel onder de bak zetten om het water op te vangen. Vul de rest van de bak met de aarde. Het is voor de juiste vochtigheid van belang om geen aarde open aan het oppervlakte te laten, want dan zou het water in de aarde te makkelijk verdampen. Je kunt kiezen voor een bodembedekkende plant als klaver, kruiptijm of bosaardbei, maar je kunt ook keukenafval, bladeren, stro of houtsnippers gebruiken. Na het plaatsen van de bodembedekkers, breng je een tweede laag planten aan, bijvoorbeeld

Principle

To grow fruit and vegetables in cities, one usually needs pots and planters, to which the principles of permaculture can also be applied. Planters can be organised in such a way that they don't need much maintenance. Let's make a basic planter, which can take many forms.

What we need

Take a large container, as large as will fit in the available space. In this example, we will use an old mortar tub, but an old recycled litterbin will do too. Use good soil, preferably bio-approved and free of weeds. Do not use peat, as peat is a non-renewable source that often comes from far away and is extracted without respecting nature. For drainage we will use clay granules.

How to make it

Cover the bottom of the container with a layer of clay granules, approximately 15 centimetres deep. All around the container, drill ten holes 1 centimetre in diameter just above the clay granules. This helps maintain the humidity of the soil. The clay will hold some water, but after a heavy rainfall the surplus water drains through these holes. If you like, you can place a plate underneath the container to collect the water. Fill up the rest of the planter with soil. To obtain the right humidity it is important not to expose the soil to the open air, as the water would too easily evaporate. To avoid this, choose a ground-covering plant such as clover, creeping thyme, or wild strawberries. Kitchen waste, leaves, straw, or wood chips are also suitable. After placing the ground cover, put in a second layer of plants, for instance herbs such as parsley and chive, both medium-high growing plants. In the centre, put in a

Do-it-yourself permaculture

met kruiden als peterselie en bieslook, die middenhoog groeien. In het midden van de bak zet je een plant die de hoogte in gaat, zoals tomaten, erwten of tuinbonen.

Waar moet je op letten

Een bak kan behoorlijk zwaar worden, dus let op de maximale belasting van balkons en terrassen. Benut de beschikbare ruimte zo goed mogelijk, door bakken van verschillende grootte en hoogte te plaatsen. Hang bakken en potten aan muur of afdak. Hergebruik zoveel mogelijk bestaande materialen.

plant that grows upward, such as tomatoes, peas or field beans.

What to look out for

A planter can become quite heavy, so take care not to exceed the maximum load for balconies or terraces. Use the available space as efficiently as possible by installing planters of various sizes and heights. Hang planter troughs and pots on the wall or the overhang. Use recycled materials whenever you can.

Doe-het-zelf permacultuur

Zelf-irrigatie plantenpot

Self-irrigating planter

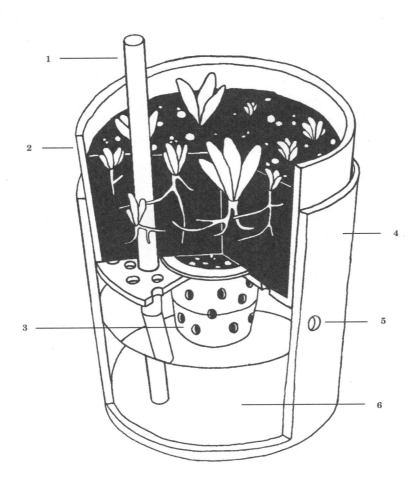

1
Tube for watering
Pijp voor water geven

2
Bucket
Emmer

3
Pot with holes
Potje met gaten

4
Bucket
Emmer

5
Hole
Gat

6
Water
Water

Principe

We maken een plantenbak die maar af en toe water hoeft te krijgen, omdat de planten zelf water uit een reservoir opslurpen. Dit bespaart water en energie. We hergebruiken zoveel mogelijk bestaand materiaal.

Wat heb je nodig

Twee emmers: een grote en een kleinere die in de grote emmer past (van mayonaise-emmer tot metselkuip is mogelijk). Verder een klein plastic bakje, zoals een kwark- of yoghurtpot en een stuk pvc-buis met een doorsnede van ongeveer 4 cm die langer is dan de grootste emmer hoog is. Optioneel een dun lang stokje (langer dan de pvc-buis) met kurk.

Hoe maak je het

Maak in het kleine potje gaatjes in de wand en bodem, zodat het als grove zeef kan werken. Maak aan de zijkant van de bodem van de op een na grootste emmer een gat waar de pvc-buis doorheen past. Maak in het midden van de bodem een gat dat ongeveer zo groot is als het kleine potje. Duw het potje erin. Als het te los zit, kun je met een aansteker beide aan elkaar smelten. Duw de pvc-buis door het gat aan de zijkant van de bodem. Zet de constructie in de grootste emmer. Je kunt uitproberen hoe de bewatering werkt zonder dat de plantenbak gevuld is: giet water door de pvc-buis die op de bodem van de grote emmer uitkomt. Vul die emmer tot onder de bodem van de middelgrote emmer, zo dat het potje zo hoog mogelijk met water gevuld is.

Je kunt als extra toevoeging een dun lang stokje door een kurk prikken en dat in de pvc-buis steken. Hou de kurk op de hoogte waar het maximum-waterpeil zit en zet een streepje op het stokje waar dat de rand van de emmer raakt. Dat is de maximumhoogte van het water. Bewaar het stokje en gebruik het om te meten wat de waterstand is en of je water moet geven.

Principle

This is a planter that only needs to be watered occasionally, as the plants will themselves draw water from a reservoir. This will save both water and energy. We use recycled material whenever we can.

What we need

Two plastic buckets, a large one and a medium-sized one that will fit into the larger one (you can use anything from an empty mayonnaise container to a mortar tub). Also a small plastic pot, such as a yoghurt pot and a PVC pipe 4 centimetres in diameter that is longer than the height of the largest bucket. Optionally, a long thin stick (longer than the PVC pipe) with a cork.

How to make it

Drill holes in the side and bottom of the small plastic pot, so it may function as a sieve. At the edge of the bottom of the smaller bucket, drill a hole for the PVC pipe. Cut out a hole in the centre of the bottom, approximately the size of the small plastic pot. Now push the pot in. If the fit isn't tight enough, use a lighter to melt the two together. Push the PVC pipe through the hole at the edge of the bottom and place the entire construction inside the large bucket. You can test whether the irrigation works before filling up the planter: poor water into the pipe, leading to the bottom of the large bucket. Fill the large bucket to just below the bottom of the medium-sized bucket, until the small pot is filled with water.

Additionally, you can take a long thin stick with a cork on it and stick that in the pipe. Hold the cork at the maximum water level and place a mark on the stick where it touches the top edge of the bucket. That is the maximum water level. Save the stick and use it to gauge the water level and see whether you need to add water.

Do-it-yourself permaculture

Vul beide emmers en het potje met aarde. Giet water in de pvc-buis totdat de maximumhoogte is bereikt. Nu kun je de emmer beplanten. De aarde in de grote emmer blijft vochtig via de natte aarde in het kleine potje.

Waar moet je op letten

Het water mag niet te hoog komen, anders gaan de wortels rotten. Maak daarom net boven het maximale waterpeil een gaatje in de zijkant van de grote emmer, zodat het teveel aan water weg kan lopen. Dat is handig als de plantenbak bijvoorbeeld in de regen staat.

Fill both buckets and the plastic pot with soil. Pour water into the pipe until the maximum level is reached. Now you can place plants in the bucket. The soil in the large bucket will remain moist via the wet soil in the small plastic pot.

What to look out for

The water level should not be too high or the roots will rot. To avoid this, drill a hole in the side of the large bucket just above the maximum water level. This will allow any excess water to drain, which can be useful when the planter is outside in the rain.

Doe-het-zelf permacultuur

118

Drie gezusters The three sisters

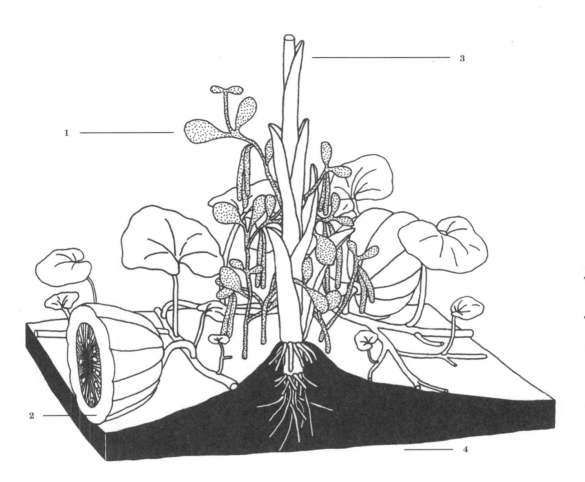

1 **Climbing beans** Klimmende bonen	**3** **Corn** Maisplanten
2 **Squash** Pompoen	**4** **Mound of soil, ± 30 centimetres high** Hoopje aarde, ± 30 cm hoog

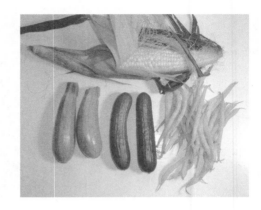

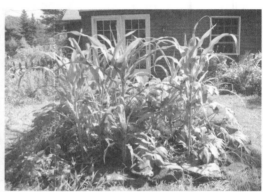

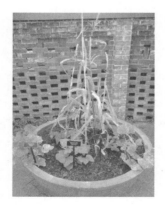

Principe

Als je voor het eerst groente gaat verbou-
wen maar je weet niet zo goed welke, dan
zijn de drie gezusters een goede start. Ze
werken goed samen en zijn daardoor een-
voudig te onderhouden.

De drie gezusters is een oud indiaans
beplantingsprincipe; een beproefd systeem
met een lange traditie. Uitgangspunt is
dat het geheel van beplanting meer is dan
de som der delen, ofwel de individuele
planten. Je gebruikt drie plantensoorten
die elkaar versterken en bij verschillende
weertypes gezamenlijk altijd een goede
oogst leveren – als de een het iets minder
doet, doet de ander het juist beter. Mais
wordt hoog en geeft steun aan bonen.
Bonen leveren de voor de mais benodigde
stikstof aan de aarde en bieden extra
stevigheid aan de mais, bijvoorbeeld tegen
wind. Pompoenen houden de grond vochtig
en voorkomen met hun harige bladeren
ongedierte en onkruid.

Mais en bonen bevatten samen alle es-
sentiële eiwitten. Mais bevat veel koolhydra-
ten. Pompoen levert vitamines, mineralen
en vet (in de zaden). Alle drie de soorten zijn
goed te bewaren, bijvoorbeeld voor de winter.
Pompoenen worden daarvoor in repen of
ringen gesneden en gedroogd, en samen met
de gedroogde bonen en de mais bewaard.

Wat heb je nodig

Om te zaaien: maiskorrels, bonen en
pompoenzaad.

Hoe maak je het

Op een zonnige plek in de tuin maak je een
cirkelvormig bergje van ongeveer 60 cm
doorsnee. Het eerste jaar voeg je compost
toe aan de aarde, omdat de bonen hun
stikstof dan nog niet aan de aarde hebben
kunnen afgeven. In het midden plant je een
aantal maiskorrels. Als de mais ongeveer
15 cm hoog is, zaai je de bonen en de pom-
poenen. Eventueel onkruid haal je in het
begin weg.

Principle

If you are new to growing vegetables and
are not quite sure which ones to choose,
the 'three sisters' are a good way to start.
They work well together and need little
maintenance.

The three sisters is an old Indian
planting principle, a tried and true
system with a long tradition. The idea is
that the whole is more than the sum of
its parts, i.e. the individual plants. Three
types of plant are used that reinforce
each other and between them always
yield a good harvest in various climates
– if one doesn't prosper, one of the others
will do so even more. Corn grows high
and can support the beans. Beans pro-
vide the soil with the nitrogen that the
corn needs and also lend extra support
to the corn, for instance against wind.
Squash keeps the soil moist, and its
hairy leaves ward off insects and weeds.

Between them, corn and beans con-
tain all of the essential proteins. Corn
contains a lot of carbohydrates. Squash
provides vitamins, minerals and fat (in
the seeds). All three can be preserved
easily and saved for winter. Squash is
often cut into strips or rings and dried,
stored together with the dried beans and
corn.

What we need

For sowing: corn kernels, beans and
squash seeds.

How to make it

Make a round mound of soil approxi-
mately 60 centimetres in diameter in a
sunny spot in the garden. The first year,
add some compost, as the beans have not
yet been able to nourish the soil with
their nitrogen. In the middle, plant some
corn kernels. When the corn is approxi-
mately 15 centimetres high, you may
sow the beans and squash. Remove any
weeds from the beginning.

Do-it-yourself permaculture

Waar moet je op letten

Je kunt experimenteren met verschillende soorten planten. In plaats van pompoen kun je kalebas, courgette of komkommer kweken. Voor de bonen kun je verschillende soorten gebruiken, zoals sperziebonen of bruine bonen.

Mais is voor op het balkon minder geschikt, omdat de plant diep wortelt. De zonnebloem wordt dan wel als alternatief voor mais gebruikt.

Bij lange droogte goed water geven, bij voorkeur bij de wortels van de mais. Mais wordt door de wind bestoven, denk erom dat de mais daarom niet op een lijn staat, maar in een driehoek/vierkant/cirkel o.i.d. voor het beste resultaat.

Zaai pas nadat de kans op nachtvorst voorbij is. In Nederland is dit half mei (IJsheiligen).

What to look out for

You can experiment with different kinds of plants. Instead of regular squash you can also grow gourds, zucchinis or even cucumbers. You can choose between a variety of beans, for instance green beans or kidney beans. Corn is less suited for balconies, as it has long roots. Sunflowers are sometimes used as an alternative.

During long droughts you should water the plants, preferably at the roots of the corn. Corn is wind-pollinated, so make sure the plants are not in a straight line, but rather in a triangle, square or circle shape for best results.

Only sow when there's no more chance of night frost. In the Netherlands this would be around mid-May.

Doe-het-zelf permacultuur

Kruidenspiraal **Herb spiral**

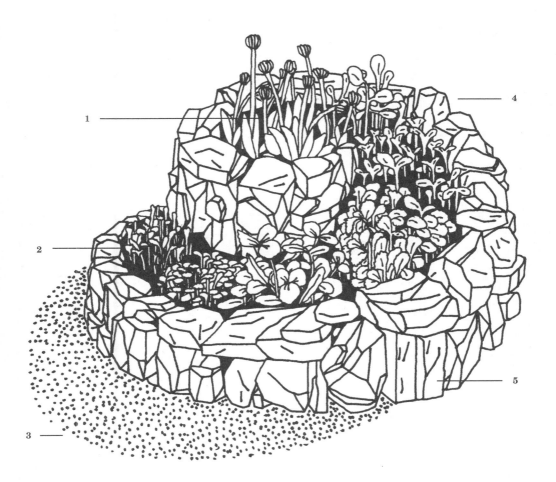

1 **High: sandy soil** Hoog: zanderige grond	**4** **Sunny side** Zonkant
2 **Low: humus-rich soil** Laag: humusrijke grond	**5** **Piled-up stones** Gestapelde stenen
3 **Shady side** Schaduwkant	

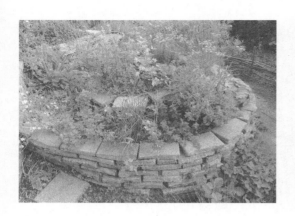

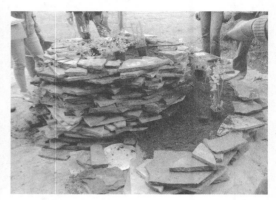

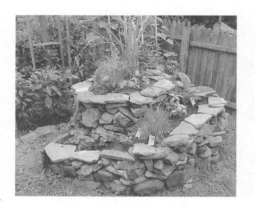

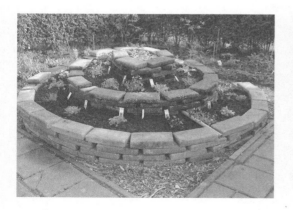

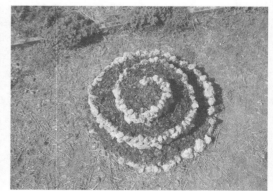

Principe

De kruidenspiraal is bedoeld voor het kweken van verschillende kruiden. Het principe is dat kruiden groeien op de plek waar ze het liefst willen staan. Sommige kruiden hebben behoefte aan droge, zanderige grond en een lichte plek, terwijl andere kruiden liever de dag doorbrengen op een beschutte plek, in vochtige aarde. De kruidenspiraal heeft een zon- en een schaduwkant en hoe hoger de plek op de spiraal, hoe droger de grond is. Naast een functionele betekenis heeft de kruidenspiraal ook een aantrekkelijke vorm.

Wat heb je nodig

Voor het maken van een kruidenspiraal heb je (liefst eerder gebruikte) stenen nodig voor het fundament en de wanden, goede aarde (zie de Plantenbak), compost en zand. Stenen verzamelen warmte, waardoor de kruidenspiraal een gunstig klimaat krijgt.

Hoe maak je het

Nadat je hebt bepaald waar de kruidenspiraal komt en hoe groot die wordt, graaf je een geul voor het begin van het fundament. Begin voor de stevigheid een stuk onder de grond, ook om te voorkomen dat zand uit de kruidenspiraal bij de eerste regenbui wegspoelt. Stapel de oude stenen in elkaars verlengde en op elkaar, als een muurtje. Terwijl het muurtje langer wordt, hoger en meer richting de kern gaat, vul je de kruidenspiraal eerst alleen met aarde en hoe hoger je komt met een mengsel van aarde met steeds een beetje meer zand.

Bij het beplanten van de kruidenspiraal hou je de voorkeur van de planten die je hebt gekozen in de gaten. Een paar voorbeelden: tijm, lavendel en rozemarijn houden van droge voeten en zon (dus bovenin), dille, koriander en citroenmelisse willen graag halfschaduw en gemiddelde vochtigheid (dus middenin aan de oost- of westkant) en basilicum wil graag zon, maar ook vochtige aarde (dus onderin aan de zonkant).

Principle

The herb spiral is for growing different kinds of herbs. The idea is that herbs will grow best in places they like best. Some herbs need dry, sandy soil, and much light, whereas others prefer a sheltered place in moist soil. The herb spiral has a sunny side and a shady side and the higher up in the spiral, the drier the soil will be. Besides being very functional, the herb spiral is also nice to look at.

What we need

To make an herb spiral, we need bricks (preferably ones that have been previously used) for the foundation and the walls, good soil (see: Planter), compost and sand. Bricks conserve heat, giving the herb spiral a favourable climate.

How to make it

Once you have decided on the location and size of the herb spiral, dig a trench for a foundation. Start deep enough to prevent sand from the spiral being washed away by the first bit of rain. Stack the old bricks like a wall, in a circle. As the wall becomes longer and higher and closer to the centre, fill the spiral with only soil at first and, as you go higher, with a mixture of soil and an increasing amount of sand.

When planting the herb spiral, keep in mind the preferences of the plants you have chosen. Some examples: thyme, lavender, and rosemary like dry feet and sunshine (so they go at the top); dill, coriander and lemon balm like half-shade and average humidity (so they go in the middle, on the east or west side); basil likes sunshine, but moist soil as well (so it goes at the bottom on the sunny side).

What to look out for

Place the herb spiral near the kitchen. That way, you always have your herbs

Do-it-yourself permaculture

Waar moet je op letten

Plaats de kruidenspiraal in de tuin zo
dicht mogelijk bij de keuken, zodat je de
kruiden bij het bereiden van eten altijd bij
de hand hebt. Hou rekening met de hoogte
van de verschillende kruiden, want hoge
kruiden geven extra schaduw.

Als je oude stoeptegels gebruikt, is er
een trucje om die te breken: graaf één tegel
op z'n kant in de grond en laat daar de te
breken tegel met de vlakke kant op vallen.

handy when cooking. Take the height of
the various herbs into account, because
the high ones give extra shade.

If you're using old pavement tiles,
here's a tip for breaking them: Place one
tile upright in the ground and drop the
tiles you wish to break with their flat
side onto it.

Doe-het-zelf permacultuur

Wormen-compostbak

Worm compost bin

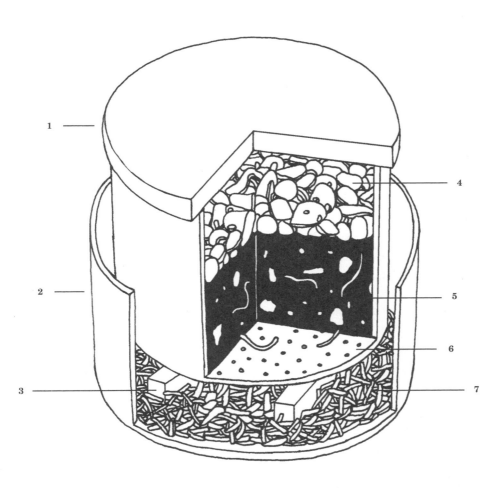

1
Plastic container with lid
Plastic bak met deksel

2
Low container
Lage bak

3
Platform (for example, two bricks)
Verhoging (bijvoorbeeld twee bakstenen)

4
Kitchen waste
Keukenafval

5
Mixture of soil, worms and shredded paper
Mengsel van aarde, wormen en papiersnippers

6
Holes in bottom (max. 3 mm in diameter)
Gaatjes in bodem (diameter max. 3 mm)

7
Sawdust to hold moisture
Zaagsel om vocht op te vangen

Doe-het-zelf permacultuur

 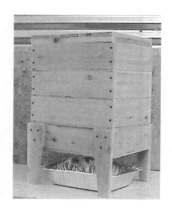

Principe

Een groot deel van het afval dat je produceert kun je in huis, tuin of op je balkon composteren. Door gebruik te maken van wormen gaat het proces sneller en wordt de compost beter.

Wat heb je nodig

Voor ons voorbeeld recyclen we een plastic bak met deksel die we van de straat halen. Bij een kantoor halen we een vuilniszak versnipperd papier, voor de benodigde koolstof. En in de aanloop naar het maken van de compostbak verzamelen we handjes verschillende aarde, voor een goede diversiteit aan bacteriën. Het echte werk wordt straks gedaan door mestpieren, die we bij de hengelsportwinkel kopen.

Hoe maak je het

Onderin de prullenbak boren we gaatjes. De bodem bedekken we met een laag papiersnippers. Daarop komt de aarde die we hebben verzameld. Daarmee is de basis gelegd en kunnen we beginnen met het toevoegen van GFT-afval. Als we enig volume hebben opgebouwd, voegen we de mestpieren toe. Vervolgens blijven we afval toevoegen en af en toe papier (kunnen bijvoorbeeld ook wc-rollen of eierdozen zijn), zodat de verhouding tussen koolstof (van het papier) en stikstof (van het afval) in balans blijft.
 Na een half jaar is, afhankelijk van de grootte, de wormencompostbak vol en kunnen we de compost gebruiken. Omdat de wormen bovenin de bak zitten, bewaren we die laag voor de basisvulling van de geleegde bak.

Waar moet je op letten

's Winters kun je de bak isoleren, afhankelijk van de grootte van de bak, de plek en het feit dat bij het afbraakproces in de bak altijd een beetje warmte vrijkomt. Zet de

Principle

Most of the waste we produce can be turned into compost in the home or garden or on the balcony. To accelerate the process, and produce better compost, we use worms.

What we need

In this example, we are reusing a plastic wastebasket with a lid that we found in the street. For carbon we are using a rubbish bag full of shredded paper from a nearby office building. In preparing for the compost bin we have collected handfuls of different kinds of soil, to have a nice diversity of bacteria. The real work will be done later by dung worms, which we buy in an angling shop.

How to make it

Drill some holes in the bottom of the wastebasket and then cover it with a layer of shredded paper. On top of this we place the mixed soil that we collected earlier. We can now start adding organic kitchen waste. Once we have a decent volume we can add the dung worms. Then we just keep adding waste and some paper now and then (for instance, the inside of toilet rolls or egg boxes) to maintain a balance between carbon (from the paper) and nitrogen (from the waste).
 After six months, depending on its size, the worm bin will be full and we can start using the compost. Because the worms are concentrated at the top, we save that layer to use as the basis for the emptied bin.

What to look out for

In the winter you can insulate the bin, depending on its size and location, keeping in mind that the decomposition process always produces some heat. Do not

Do-it-yourself permaculture

bak niet in de volle zon, want dan smoren de wormen. Zorg voor voldoende lucht in de bak, anders sterven de wormen en zorgen bacteriën voor een rottingsproces. Zorg voor een goede afvoer van het compostsap, zodat de bak niet te vochtig wordt (compostsap is goede voeding voor planten). Stem de maat van de bak af op je productie van organisch afval. Wees zuinig met brood en citrusvruchten in de bak, en royaal met koffieprut en theezakjes (zonder nietje).

In de winkel vind je grotere wormencompostbakken, waarin verschillende bakken op elkaar zijn gestapeld. Dat principe kun je zelf ook toepassen door met stapelbare metselkuipen of plastic bakken te werken. Na verloop van tijd kun je dan steeds de onderste bak met gecomposteerd afval uit de stapel halen en die leeg weer bovenop zetten. Op die manier blijft de compostbak altijd bruikbaar.

place the bin in full sunshine, because this will suffocate the worms. Make sure that plenty of air can enter the bin, or the worms will die and bacteria will start a rotting process. Make sure that the compost fluids are drained to keep the bin from becoming too moist (compost fluids are good for plants). Determine the size of your bin by looking at how much organic waste you produce. Don't add too much bread or citrus fruit, but be generous with coffee grounds and teabags (without the staples).

Larger worm compost bins, containing multiple stacked bins, are available commercially. You can make one yourself by using stackable mortar tubs or plastic bins. After some time, you can then take out the bottom bin from the stack, empty it and place it back on top again. In this way the compost bin can be in constant use.

Doe-het-zelf permacultuur

Kiemgroente **Sprouts**

<div align="center">

1
Recycled glass jar
Hergebruikte glazen pot

2
Piece of netting (or pantyhose)
attached with rubber band
Stukje vitrage (of panty) vastgemaakt met elastiekje

3
Organic sprout seeds
Biologische kiemzaden

4
Plate with high edge
Bord met hoge rand

</div>

Doe-het-zelf permacultuur

Principe

Kiemgroente kun je eenvoudig kweken, zijn goedkoop en gezond.

Wat heb je nodig

Een stuk vitrage, jute of oude panty, hergebruikte glazen potten en elastiek. Biologische zaden, bijvoorbeeld van fenegriek, erwten, linzen of tarwe.

Hoe maak je het

Neem een glazen pot en vul deze met een bodempje zaden. Giet er een laagje water op van ongeveer twee vingers hoog. Laat de zaden ongeveer 8 uur weken. Giet het water af (voedzaam water voor je kamerplanten) en spoel de zaden nog even na. Spoel de zaden af, maar vermijd handcontact in verband met bacteriën. Plaats de pot, afgedekt met een stukje vitrage, op zijn kop op een schotel, op zo'n manier dat er lucht bij kan. Zet hem weg op een koele, goed geventileerde plek, uit de buurt van direct zonlicht. Spoel de pot twee keer per dag: laat water via de vitrage op de kiemen lopen, even schudden, water afgieten en de pot dan weer terugplaatsen. Na 4 tot 5 dagen is de kiemgroente goed. Sommigen soorten duren iets langer, zoals peulvruchten. De duur van het kiemproces is ook afhankelijk van externe factoren zoals de temperatuur. Verwerk de kiemgroente in pasta of eet ze op brood.

Ook kun je verschillende kiemgroenten combineren in een heerlijke salade. Laat linzen, sesamzaad en tarwekorrels onafhankelijk van elkaar ontkiemen (linzen vier dagen, sesam en tarwe drie dagen), meng de kiemen met kropsla en een dressing van pompoenpittenolie, citroensap, knoflook, honing, zout en peper.

Je kunt op het kiemproces variëren door na het wekken van de zaden (na stap 6) de zaden op watten of een beetje aarde in een pot te plaatsen en deze 7 tot 10 dagen met mate water te geven. Dan zijn er kant-en-klare kleine plantjes gegroeid, die gezond en lekker zijn.

Principle

Sprouts are easy to grow, cheap, and healthy.

What we need

A piece of netting, sackcloth or an old pair of pantyhose, recycled glass jars, and rubber bands. Biological seeds, for instance: fenugreek, pea, lentil or wheat seeds.

How to make it

Take a glass jar and fill it with a layer of seeds. Pour water on top of that, about two fingers high. Let the seeds soak for about eight hours. Drain the water (very nutritious for your house plants) and rinse off the seeds. Avoid touching them while doing this, because of bacteria. Cover the jar with a piece of netting and place it upside down on a plate in such a way that air can still get in. Store it in a cool, well-ventilated spot, away from direct sunlight. Rinse the jar twice a day: pour some water through the netting onto the seeds, shake it, drain the water and place the jar back in its spot. After 4 to 5 days, the sprouts will be ready. Some species, like legumes, may take a little longer. The duration of the sprouting process also depends on external factors such as temperature.

Use the sprouts in pasta, or eat them on a sandwich. You can also combine various sprouts in a nice salad. Let lentils, sesame seeds, and wheat grains sprout separately (lentils for four days, sesame and wheat for three days); mix the sprouts with lettuce and a dressing of pumpkin seed oil, lemon juice, garlic, honey, salt, and pepper.

You can try and vary the process – after step 6, the soaking of the seeds – by placing the seeds in a jar on cotton wads or a bit of soil and watering them modestly for 7 to 10 days. You will then have ready-to-eat little plants that taste good and are healthy.

Do-it-yourself permaculture

Waar moet je op letten

Om rotten te voorkomen zet je de pot niet in een te warme omgeving. Zorg voor voldoende ventilatie en laat de pot na het spoelen goed uitlekken. Gebruik organische zaden die niet te oud zijn en dus nog goede kiemkracht hebben. De zaden koop je in biologische winkels (kiempakketten).

What to look out for

To avoid rotting, do not place the jar in an environment that is too hot. Provide sufficient ventilation and let the jar drain well after rinsing. Use organic seeds that are not too old and still vital. Buy the seeds in organic shops (sprout packages).

Doe-het-zelf permacultuur

Oogst conserveren

Preserving your harvest

1
Holes for air circulation
Gaatjes voor luchtcirculatie

2
Solar collector with plastic or glass cover
Zonnecollector kast met plastic/glazen cover

3
Black plate
Zwarte plaat

4
Holes for air circulation
Gaatjes voor luchtcirculatie

5
Airing cupboard
Droogkast

6
Stick or boards for drying the harvest
Stokken of plankjes voor te drogen oogst

Doe-het-zelf permacultuur

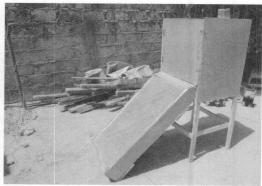

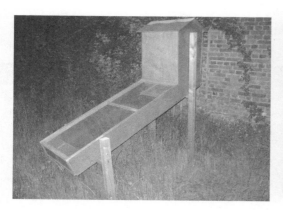

Principe

Om langer te genieten van zelfgekweekte groenten en fruit kun je je oogst conserveren, door die in te maken of te drogen.

Wat heb je nodig

Voor inmaken gebruiken we gesteriliseerde potten. Voor het drogen maken we een solar dryer.

Hoe maak je het

Inmaken
Breng een pan met water en weckpotten aan de kook, zodat de potten steriel worden. Maak in een andere pan de oogst die je wilt bewaren in, bijvoorbeeld appelcompote. Neem met een tang een pot uit het kokende water, vul die tot de rand, draai de deksel erop zet de pot op z'n kop om af te koelen en vacuüm te trekken. Op deze manier is de appelcompote zeker zes maanden goed te houden zonder toevoeging van suiker of conserveermiddel; als je heel schoon werkt zelfs meer dan een jaar. Overigens heeft inmaken ook nadelen: vers voedsel heeft meer voedingswaarde dan ingemaakt eten, en het koken doodt nuttige enzymen.

Naast appels kun je natuurlijk ook andere dingen inmaken, zoals tomaten (saus, chutney), (stoof)peren, pruimen en veel ander fruit.

Drogen
Drogen is een goede manier om eten te bewaren. Je kunt bijvoorbeeld van appels dunnen ringen snijden, die op een stokje rijgen en dan boven de kachel hangen. Hou voldoende ruimte tussen ieder schijfje, om het droogproces te versnellen en schimmelvorming te voorkomen. Na ongeveer een week zijn de schijfjes droog en kunnen ze worden bewaard.

Als deze manier van bewaren je bevalt, kun je een solar dryer maken, die zonnewarmte verzamelt en het droogproces versnelt. Maak een bak waarin een zwarte

Principle

To enjoy your home-grown vegetables and fruit even longer, you can preserve your harvest by canning or drying.

What we need
For canning we use sterilised jars.
For drying we build a solar dryer.

How to make it

Canning
Place the canning jars in a pot of water and boil it, to make them sterile. In another pot, prepare the food you wish to preserve, let's say apple compote. Use tongs to take a jar from the boiling water, fill it with compote right up to the brim, put the lid on and place the jar upside down so it can cool off and create a vacuum. This will preserve the apple compote for at least six months, without adding sugar or preservatives. If you work in a really sterile manner, this may even be extended to a year. Canning does have some disadvantages: fresh food is more nutritious than preserved food, and the cooking process destroys useful enzymes.

Besides apples, you can of course preserve many other things, such as tomatoes (sauce, chutney), pears and stewing pears, plums and lots of other fruits.

Drying
Drying is an excellent way of preserving food. For instance, you can slice apples into thin rings, thread them on a stick, and hang them above the stove. Keep the apple rings well apart to speed up the drying process and avoid moulding. After about a week the apples will be dry and can be stored.

If you like this way of preserving food, you can build your own solar dryer, which collects the heat of the sun and speeds up the drying process. Make a box with a sheet of black metal hanging in it to absorb the heat of the sun. On top of this box place a glass airing cupboard

Do-it-yourself permaculture

metalen plaat hangt die de warmte van de zon absorbeert. Op deze bak staat een glazen droogkastje, waar de te drogen oogst kan worden opgehangen. Via gaatjes in de bodem en de plaat stroomt lucht die de warmte van de plaat opneemt. De lucht stroomt het droogkastje in en verlaat via gaatjes bovenin de solar dryer het systeem, waarbij het vocht uit de droogkast verdwijnt. Je kunt ook tomaten, kruiden, bessen, en ander fruit drogen.

Waar moet je op letten

Het is essentieel om zo steriel mogelijk te werken.

for hanging the goods to be preserved. Air circulates through holes in the bottom of the box and in the metal sheet and warms up in the process. This air enters the airing cupboard and leaves again through holes at the top of the solar dryer system, taking the moisture with it. You can also dry tomatoes, herbs, berries, and other fruits this way.

What to look out for

It is crucial to work as sterilely as possible.

Leemoven

Adobe stove

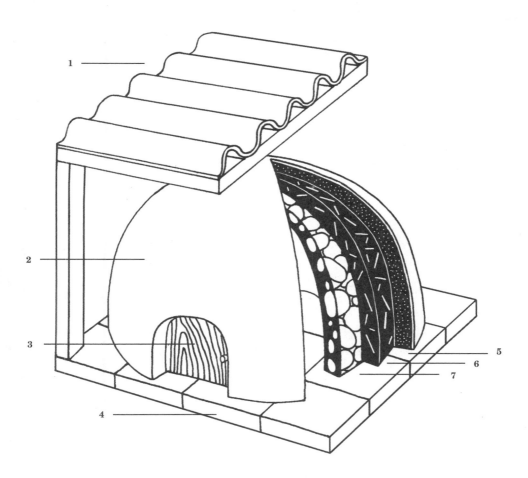

1
Optional roof (for example wood)
Eventueel afdak (bijvoorbeeld van hout)

2
Finishing layer: clay and marble powder (optional)
Afwerkingslaag: klei en marmerpoeder (optioneel)

3
Door of iron or wood
Deur van ijzer of hout

4
Pavement tiles as base
Stoeptegels als ondergrond

5
Reinforcement layer: clay and fine straw, twigs, pebbles
Verstevigingslaag: klei en fijn stro, takjes, steentjes

6
Insulation layer: clay and coarse straw
Isolatielaag: klei en grof stro

7
Base layer: clay and sand in rolls/balls
Basislaag: klei en zand in broodjes/bolletjes

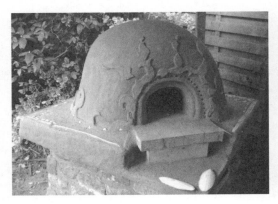
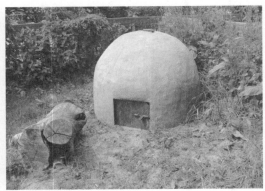

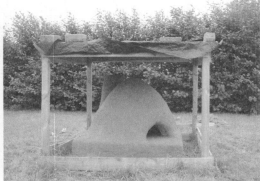

Principe

We maken met plaatselijke, veelal gratis bouwstoffen een energiezuinige buitenoven om voedsel in te bakken.

Wat heb je nodig

Stoeptegels om de bodem te vormen, zand – strandzand is zeer geschikt, maar ander zand kan ook – klei, bijvoorbeeld uit een rivierbedding of vette klei uit een veld, stro, kleine steentjes/grint en kleine stokjes, hout of metaal om het deurtje te maken. En natuurlijk hout om te stoken.

Hoe maak je het

Maak een vloertje van stoeptegels van bijvoorbeeld één bij één meter. Bouw daarop van plakkerig zand een bult in de vorm van een halve bol, die als mal voor de binnenruimte van de oven dient. Voor een goede kleilaag, want die hebben we zo nodig, mengen we klei met zand en hiervan kneden we broodjes en balletjes. Daarmee bedekken we de zandbult in horizontale cirkels vanaf de stoeptegels met een kleilaag van ongeveer vijf centimeter dik. Smeer de klei goed aan, maar laat aan één kant een opening voor de ovendeur. De tweede laag wordt een isolatielaag van een mix van klei en stro. Als versteviging brengen we een derde laag aan van klei met steentjes, stro en stokjes. De oven werken we af met een pleisterlaag. Daarvoor kun je soepele klei gebruiken. Van metaal of hout maken we een ovendeur.

Als de oven droog is, kun je de bult van zand uitgraven. De oven is dan klaar voor gebruik. Maak een houtvuur met de ovendeur open. Na een half uur is de oven gloeiend heet. Het hout kan dan worden verwijderd en het eten kan in de oven worden gezet. Het bakken zelf gebeurt dus zonder vuur. Maak een brood of bereid een stoofschotel!

Principle

Using locally available and often free materials, we build an energy-sufficient outdoor oven for preparing food.

What we need

Pavement tiles to make the bottom, sand (beach sand is great but another type of sand will do), clay (for instance from a riverbed or heavy clay from a field), straw, small stones or pebbles, small sticks, and wood or metal for the door. And of course, wood to build a fire.

How to make it

Make a floor with pavement tiles, approximately 1 x 1 metre. On it, build a mound of sticky sand in the form of a half sphere, which will serve as a mould for the interior space of the oven. To get a good layer of clay – because that's what we're going to need – we mix clay with sand, rolling it into balls and cylinders. With these we cover the sand mould in horizontal circles with a layer of clay approximately 5 centimetres thick, from the bottom up. Apply the clay thoroughly while leaving an opening on one side for the oven door. The second layer will be an insulating layer made of a mixture of clay and straw. For sturdiness, we apply a third layer of clay with pebbles, straw, and sticks. We finish the oven with a layer of plaster, for which we use supple clay. Finally, we make an oven door out of wood or metal.

Once the oven has dried, we can excavate the sand mould. The oven is now ready for use. Build a wood fire with the oven door open. After half an hour the oven will be red hot. We can now remove the wood and replace it with the dishes. The actual cooking or baking is done without fire. Try baking bread or preparing a stew!

Do-it-yourself permaculture

Waar moet je op letten

Als de kachel buiten staat, moet hij water-
dicht zijn. Daarvoor kun je marmerpoeder
toevoegen aan de pleisterlaag. Als je de
ovendeur van hout maakt, moet die van
tevoren worden gedrenkt in water tot het
hout verzadigd is, zodat het niet verbrandt.
Bedenk dat metaal als nadeel heeft dat
het heet wordt en je er je handen aan kunt
branden.

What to look out for

**Since the oven is outdoors, it has to be
waterproof. To achieve this you can add
marble powder to the outer layer of
plaster. If you make the oven door from
wood, you first have to do drench the
wood in water to the point of saturation,
so it will not burn. Remember that metal
will become very hot and you may burn
your hands.**

Composttoilet **Compost toilet**

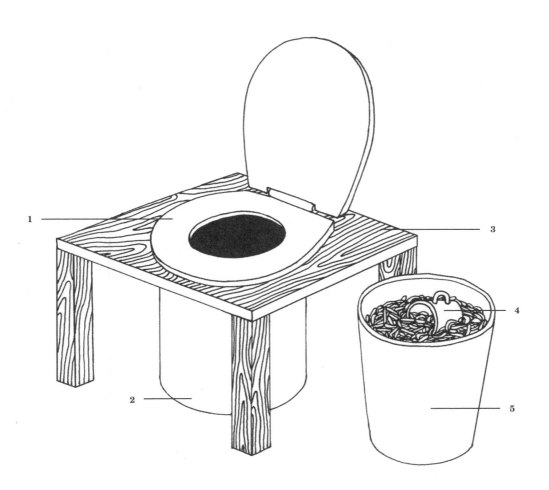

1 **Regular toilet seat** Normale wc-bril	**3** **Wooden construction** Houten constructie
2 **Bucket** Emmer	**4** **Scoop or cup** Schep of bekertje
	5 **Bucket of sawdust** Emmer met zaagsel

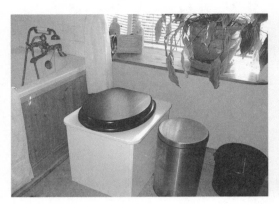

Principe

In dit toilet wordt menselijke mest ver-
werkt tot compost. Er wordt energie en
water bespaard omdat er niets door het
riool wordt gespoeld. De compost kan in
de buurt worden gebruikt als voeding voor
planten, groente en fruit. Ook geschikt
voor rampgebieden, bijeenkomsten als
festivals en demonstraties en landen waar
geen goede riolering is.

Wat heb je nodig

De basis wordt gevormd door een stevige
hoge emmer die groter is dan keukenem-
mer maar kleiner dan een metselkuip.
Houtzaagsel van schoon hout, niet che-
misch bewerkt – vers zaagsel is aroma-
tisch, neemt vocht beter op, composteert
beter – kun je bij een houtzagerij of
boswachter krijgen. Een alternatief is hen-
nephaksel, dat iets minder goed absorbeert
dan zaagsel. Verzamel hout om een ruimte
rond de emmer of wc te timmeren en een
toiletbril en –deksel. Voor de composthoop
zoeken we een hekwerk om een bak te
maken (bijvoorbeeld van pallets) en, indien
gewenst, kippengaas om het hekwerk af te
dekken en om ongedierte weg te houden.
Verdere benodigdheden: stro en een riek
om de menselijke mest en het stro goed te
verspreiden in de bak.

Hoe maak je het

Demonteer de toiletpot uit je wc of zoek een
rustige plek waar je de wc wilt maken (bin-
nen of buiten). Zet de emmer neer en maak
van een hout een zitkubus/kakstoel om de
emmer, met een gat in het midden en een
deur om de emmer eruit te kunnen halen.
Monteer de wc-bril en -deksel. Vul de emmer
met een laagje zaagsel van 2 cm. Na iedere
toiletgang bedek je de urine of poep met een
laagje zaagsel dat de geur en het vocht op-
neemt. De emmer wordt zo beetje bij beetje
gevuld, net zo lang totdat hij vol is of nog
gedragen kan worden. Doe er een deksel op
en breng de emmer naar de compostplaats.

Principle

**In this toilet, human waste is processed
into compost. It saves energy and water,
as nothing is being flushed into the
sewer system. The compost can be used
locally as nutrition for plants, vegeta-
bles, and fruit. This toilet can also be
used in disaster areas or large public
gatherings like festivals and demonstra-
tions, and in countries without a proper
sewer system.**

What we need

**The basis is a sturdy, deep bucket that
is larger than a kitchen bucket, but
smaller than a mortar tub. Next, we
need sawdust from clean wood that
has not been treated chemically. Fresh
sawdust is aromatic, absorbs moisture
better and makes better compost, and
is easily available from the sawmill or
the Forest Service. A good alternative
is shredded hemp, although it does not
absorb as well as sawdust. Gather wood
to build a shelter around the bucket or
toilet and to make a toilet seat and lid.
For the actual compost heap we have to
build a frame (for instance from pallets)
and, if you wish, chicken wire to cover
the framework and keep out vermin.
Additional requirements: straw, and a
pitchfork for spreading out the human
waste and the straw in the bin.**

How to make it

**Remove the toilet bowl from your lavato-
ry or find a quiet place to build your new
one, either indoors or outdoors. Place
the bucket and build a wooden seat
around it with a hole in the middle and
a door in the side so you can remove the
bucket. Put the toilet seat and the lid in
place. Fill the bucket with a 2-centimetre
layer of sawdust. After each visit to the
toilet, cover the urine or excrement with
a fresh layer of sawdust to absorb smells
and moisture. In this way the bucket is**

Do-it-yourself permaculture

Kies een goede plek om te composteren (van ongeveer een vierkante meter) en bedenk ook waar je tweede plek straks komt. Maak het hekwerk. Indien gewenst kun je de zijkanten bedekken met kippengaas. Gooi de inhoud van je emmer in deze ruimte. Spreid alles uit en bedek het goed met stro. Zo gaat dit stukje bij beetje, laagje voor laagje door. Alle ander afbreekbaar materiaal (gft-afval, vlees, ijzer, langzaam afbreekbare materialen etc.) mag ook op de hoop.

Door het composteren en de isolatie van het stro ontstaat warmte. Dit is goed en belangrijk, want boven de 50 graden worden parasieten en bacteriën gedood. De temperatuur in een composthoop kan van 45 graden (is dus eigenlijk niet heet genoeg) tot 80 graden oplopen (is heet). Het vullen van de compostbak duurt een jaar. Daarna moet de bak nog een jaar staan om goed door te composteren! Daarom heb je een tweede bak nodig: als de ene staat, kan de andere weer gevuld worden.

Waar moet je op letten

Personen die antibiotica nemen mogen het composttoilet niet gebruiken. Bij het composteren worden de antibiotica niet afgebroken.

gradually filled until it is full, or can still be lifted. Put a lid on it and take it to the compost heap.

Choose a good place (roughly 1 m²) for composting and at the same time decide where your second place is going to be. Build the framework and optionally cover the sides with chicken wire. Empty the bucket here. Spread everything out and cover it with straw. This process will continue step by step, layer by layer. Other decomposable materials (organic waste, meat, iron, slowly decomposing, etc.) may be added.

The composting process and the insulation provided by the straw generate heat. This is not only good but also important, because parasites and bacteria are killed at temperatures over 50° Celsius. Temperatures in a compost heap may vary from 45° (actually not hot enough) to 80° (very hot). It takes about a year to fill the compost heap. After that, it takes another year to really fully compost! That's why you need a second heap: if one is full, you can start filling the second one.

What to look out for

People taking antibiotics must not use the compost toilet, as antibiotics are not dissolved in the composting process.

Beestenhotel

Animal hotel

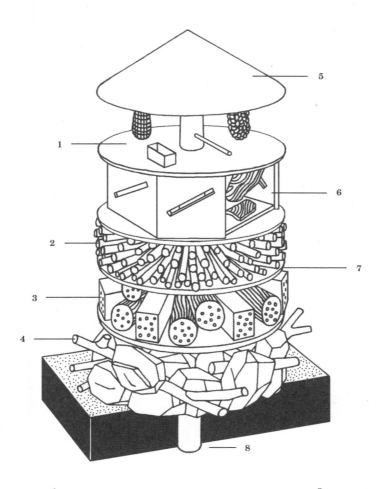

1
Bird area with bird bath and possibly birdseed
Vogelplaats met vogelbadje en eventueel vogelvoer

2
Bee houses built out of straw stalks
Bijenhuisjes van stropijpjes

3
Insect shelter made of tree trunks and bricks
with holes drilled into them,
2–10 mm in diameter, 4–20 cm deep
Insectenonderkomen van boomstammetjes en bakstenen
met gaatjes erin geboord, 2–10 mm doorsnede, 4–20 cm diep

4
Toad and hedgehog shelter made of large stones
and rough branches
Padden- en egelonderkomen van grote stenen
en grove takken

5
Roof of wooden planks
Afdak van houten plankjes

6
Butterfly lair made of wooden boards with small
holes, filled with bark
Vlinderkastje van houten platen met kleine openingen,
gevuld met schors

7
Between each level, a wooden disc
with a hole in the middle
Tussen elk niveau een houten schijf
met een gat in het midden

8
Pole, buried half a meter in the ground, 2 to 3 m high
Paal, halve meter ingegraven, 2 tot 3 m hoog

Doe-het-zelf permacultuur

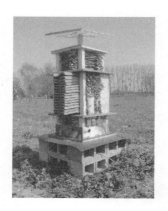
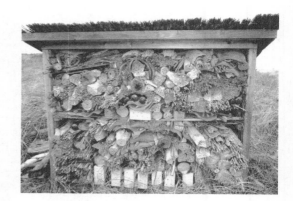

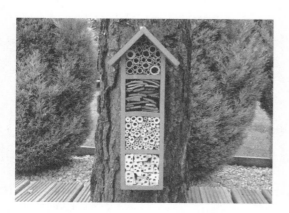

Principe

Een van de principes van permacultuur is dat je zoveel mogelijk leven probeert bij elkaar te brengen, waardoor een ecosysteem ontstaat dat zichzelf in stand houdt. Dat geldt voor planten, maar ook voor dieren. Een beestenhotel biedt verblijfplaats aan kleine beesten en insecten die nuttig zijn voor je tuin. Egels eten slakken, die anders onze oogst zouden opeten. Bijen en hommels helpen bij de verstuiving.

Het beestenhotel biedt niet alleen onderdak, het helpt dieren ook te overwinteren.

Wat heb je nodig

Maak voor het beestenhotel zoveel mogelijk gebruik van gevonden, gerecyclede materialen, zoals takken, stro, (bak)stenen, pallets, boomstammen en riet. Voor voldoende stevigheid zijn palen nodig.

Hoe maak je het

Ons beestenhotel begint met het in de grond verankeren van een centrale paal, waaromheen we de verschillende niveaus gaan aanbrengen die ieder andere dieren zullen aantrekken. De onderste laag van grote stenen en grove takken is geschikt voor padden en egels. De twee laag, van bakstenen (met gaatjes!) en boomstammen, waarin we gaatjes van verschillende grootten hebben geboord, is het onderkomen van insecten. Een laag van stropijpjes en andere holle takjes, zoals riet, bamboe, vlier en braam vormen een bijenhuisje voor solitaire bijen. Vlinders kruipen voor hun winterslaap graag in een kast gevuld met schors, die bescherming biedt tegen regen en kou. En op het hoogste niveau maken we een rustplaats voor vogels, met een vogelbadje (goed schoonhouden!) en een afdak.

Principle

One of the principles of permaculture is to try and bring together as much life as possible, thus creating an ecosystem that can sustain itself. This goes for plants, but for animals too. An animal hotel offers shelter to small animals and insects that are beneficial to your garden. Hedgehogs eat snails that would otherwise eat our harvest. Honeybees and bumblebees help with pollination. The animal hotel not only offers shelter but also helps animals to survive the winter.

What we need

Use found, recycled materials such as branches, straw, bricks, stones, pallets, tree trunks and reeds as much as possible for the animal hotel. To make it sufficiently sturdy, poles are also needed.

How to make it

We start our animal hotel by sinking a central pole into the ground, around which we will build the various levels that will each attract a different species. The bottom layer is made of large stones and rough branches and caters to toads and hedgehogs. The second layer, made out of bricks (with holes in them!) and tree trunks in which we have drilled holes of various sizes, becomes a shelter for insects. Another layer, made out of straw stalks and other hollow sticks, such as reed, bamboo, elder or bramble, makes a house for solitary bees. To hibernate, butterflies like to crawl into a lair filled with bark protecting them from rain and cold. At the highest level we build a resting place for birds, with a bird bath (keep it clean!) and a little roof.

Do-it-yourself permaculture

Waar moet je op letten

What to look out for

Plaats het beestenhotel op een rustige plek in de tuin. Het beestenhotel moet zo weinig mogelijk in de schaduw staan. Voor solitair levende bijen is het goed als het hotel in de buurt van bloeiende planten staat. Help de bijen met het maken van een nest door alvast wat materiaal in het hotel te leggen, zoals wol of stro.

Om de bovenkant van het hout tegen rotten te beschermen, kun je bovenop plastic leggen, dat je bijvoorbeeld met vetplanten of gras camoufleert.

Place your animal hotel in a quiet spot in the garden, preferably not in the shade. For solitary bees, it is nice if the hotel is next to flowering plants. You can help the bees build a nest by placing some building materials in the hotel, like wool or straw.

To prevent the outer surface of the wood from rotting you can cover it with plastic, which you can then camouflage with succulents or grass.

Doe-het-zelf permacultuur

65
Bill Mollison
Permaculture:
A Designers' Manual
First published in 1988

66
Fransje De Waard
Tuinen van overvloed:
Permacultuur als duurzame
inspiratie voor de leefomgeving
Eerste uitgave in 1996

67
Patrick Whitefield
The Earth Care Manual:
A Permaculture Handbook
for Britain and other
Temperate Climates
First published in 2004

68
Carolyn Steel
Hungry City: How Food
Shapes Our Lives
First published in 2008

Ned. editie:
De hongerige stad:
hoe voedsel ons leven vormt
Eerste uitgave in 2011

69
Michael Pollan
In Defense of Food:
An Eater's Manifesto
First published in 2008

70
Brigitte van der Sande (ed.)
Food for the City:
A Future for the Metropolis
First published in 2012

Further reading – a selection

73
Ernest Callenbach
Living Poor With Style
First published in 1972

71
Alicia Bay Laurel
Living on the earth
First published in 1970

72
Victor Papanek
*Design for the Real World:
Human Ecology
and Social Change*
First published in 1971

76
Rob Hopkins
*The Transition Handbook: From
oil dependency to local resilience*
First published in 2006

74
Lloyd Kahn
Shelter
First published in 1973

75
Lane De Moll
*Rainbook: Resources for
appropriate technology*
First published in 1978

77
Edward Bellamy
Looking Backward: 2000-1887
First published in 1888

78
Charlotte Perkins Gilman
Herland
First published in 1915

79
B.F. Skinner
Walden Two
First published in 1948

80
Peter Rabbit
Drop City
First published in 1971

81
Ursula Le Guin
The Dispossessed
First published in 1974

82
Ernest Callenbach
Ecotopia
First published in 1975

Further reading – a selection

83
Joseph Jenkins
The Humanure Handbook:
A guide to composting
human manure
First published in 1994

84
Michael J. Caduto
& Joseph Bruchac
Native American Gardening:
Stories, Projects
and Recipes for Families
First published in 1996

85
Tony Wrench
Building a Low Impact
Roundhouse
First published in 1997

86
Mary Appelhof
Worms Eat My Garbage:
How to set up and maintain a
worm composting system
First published in 1997

87
Stephen Facciola
Cornucopia II:
A Source Book of Edible Plants
First published in 1998

88
Peter Bauwens
Kiemen en microgroenten
kweken: Praktische gids
Eerste uitgave in 2011

89
Lewis Mumford
The Story of Utopias
First published in 1922

90
Martin Buber
Paths in Utopia
First published in 1949

91
Marie-Louise Berneri
Journey through Utopia
First published in 1950

92
Frank E. Manuel
Utopias and Utopian thought:
A Timely Appraisal
First published in 1966

93
Colin Ward
Utopia
First published in 1974

94
John Carey
The Faber Book of Utopias
First published in 2000

Further reading – a selection

Verder lezen – een selectie

95
Norman Cohn
*The Pursuit of the Millenium:
Revolutionary Millenarians and
Mystical Anarchists
of the Middle Ages*
First published in 1957

96
Nancy Holt
The Writings of Robert Smithson
First published in 1979

97
Barbara C. Matilsky
*Fragile Ecologies:
Contemporary Artists'
Interpretations and Solutions*
First published in 1992

98
Peter Braunstein &
Michael William Boyle
*Imagine Nation:
The American Counterculture
of the 1960s & '70s*
First published in 2001

99
Alastair Gordon
*Spaced Out:
Radical Environments
of the Psychedelic Sixties*
First published in 2008

100
Fritz Haeg
*Edible Estates:
Attack on the Front Lawn*
First published in 2008

Nils Norman werkt op het snijvlak van kunst in de openbare ruimte, architectuur en stedenbouw. Zijn projecten zetten aan het denken over de functie van kunst in de openbare ruimte en over de uitwerking van veel stadsontwikkelings- en grootschalige vernieuwingsprojecten. In zijn werk zijn invloeden merkbaar van plaatselijke politiek en van ideeën over alternatieve economische en ecologische systemen, waarbij hij utopische alternatieven combineert met hedendaagse stedelijke ontwerpen en zo komt tot een humorvolle kritiek op zowel geschiedenis als functie van kunst in de openbare ruimte en stedenbouw. Hij initieert projecten en samenwerkingsverbanden en presenteert die internationaal in museums en galeries. Hij heeft enkele grote kunstprojecten in de openbare ruimte op zijn naam staan, waaronder een voetgangersbrug en een omgevingsproject in de gemeente Roskilde in Denemarken. Ook heeft hij deelgenomen aan diverse biënnales over de hele wereld en werk in opdracht gemaakt voor Sculpture Center, Long Island City, NY; London Underground, VK; Tate Modern, VK; Loughborough University, VK; Creative Time, NYC en het Centre d' Art Contemporain, Genève, Zwitserland. Op dit moment is hij als kunstenaar betrokken bij een groot ontwikkelingsproject aan de rand van het Engelse Cambridge, met name bij het ontwerpen van een nieuwe volkstuin, een buurttuin, parkmeubilair, bewegwijzering en speeltoestellen.
Nils Norman is de auteur van drie publicaties: *Thurrock 2015*, een strip in opdracht van het General Public Agency, Londen, VK, 2004; *An Architecture of Play: A Survey of London's Adventure Playgrounds*, Four Corners, Londen, VK, 2004; en *The Contemporary Picturesque*, Book Works, Londen, VK, 2000.

Nina Folkersma is zelfstandig curator en kunstcriticus. Ze was onder meer redacteur van *Metropolis M*, oprichter van Quarantine Series en curator in S.M.A.K., Gent. Momenteel geeft ze les aan het Sandberg Instituut in Amsterdam en is ze bezig met de oprichting van Drawing Collections, een platform voor hedendaagse tekenkunst.
www.ninafolkersma.nl

Agnieszka Gratza is schrijver en kunstenaar in New York. Artikelen en recensies van haar hand zijn verschenen in *Frieze*, *Artforum*, *Art Review*, *FlashArt* en *Metropolis M*. Op dit moment werkt ze aan een reeks eetbare kunstwerken/performances op basis van saffraan.

Janna en Hilde Meeus werken sinds 2008 samen als Meeusontwerpt in Amsterdam. Janna Meeus studeerde grafisch ontwerp aan de St. Joost in Breda en op de Werkplaats Typografie in Arnhem. Hilde Meeus studeerde Nederlands aan de Rijksuniversiteit Groningen en grafisch ontwerp aan de Gerrit Rietveld Academie in Amsterdam. In hun werk combineren ze een interesse voor taal, onderzoek en typografie.
www.meeusontwerpt.nl

Samen met Daniël Bouw vormt **Taco de Neef** sinds 2008 Deneuve Cultural Projects. Zij zijn projectleiders in cultuur. Van een geheel project of een onderdeel ervan. Hun werkterrein omvat inhoud, onderzoek, communicatie, productie en organisatie.
www.deneuve.nl

Nils Norman **works across the disciplines of public art, architecture and urban planning. His projects challenge notions of the function of public art and the efficacy of much urban planning and large-scale regeneration. His work is informed by local politics and ideas on alternative economic and ecological systems, merging utopian alternatives with current urban design to create a humorous critique of the discrete histories and functions of public art and urban planning. He exhibits and generates projects and collaborations in museums and galleries internationally. He has completed major public art projects, one being a pedestrian bridge and landscaping project for the City of Roskilde, Denmark. He has participated in various Biennials worldwide and has developed commissions for the Sculpture Center, Long Island City, NY; London Underground, UK; Tate Modern, UK; Loughborough University, UK; Creative Time, NYC and the Centre d' Art Contemporain, Geneva, Switzerland. At the moment he is the lead artist on a large development on the edge of Cambridge, UK, that will consider the design elements of a new allotment garden, community garden, park furniture, signage and play elements.**
Nils Norman **is the author of three publications: *Thurrock 2015*, a comic commissioned by the General Public Agency, London, UK, 2004; *An Architecture of Play: A Survey of London's Adventure Playgrounds*, Four Corners, London, UK, 2004; and *The Contemporary Picturesque*, Book Works, London, UK, 2000.**

Nina Folkersma **is an independent curator and art critic. She has been editor of *Metropolis M*, founder of the Quarantine Series, and curator at S.M.A.K., Ghent, Belgium. She is currently teaching at the Sandberg Institute in Amsterdam and developing a proposition to establish an international platform for contemporary drawing in Amsterdam, called The Drawing Collections.**
www.ninafolkersma.nl

Agnieszka Gratza **is a writer and artist based in New York. Her articles and reviews have appeared in *Frieze*, *Artforum*, *Art Review*, *FlashArt* and *Metropolis M*. She is currently working on a series of edible saffron artworks-cum-performances.**

Janna and Hilde Meeus **are based in Amsterdam and have been working together as Meeusontwerpt since 2008. Janna Meeus studied Graphic Design at the St. Joost Academie in Breda and at the Werkplaats Typographie in Arnhem. Hilde Meeus studied Dutch at the Groningen University and Graphic Design at the Gerrit Rietveld Academie in Amsterdam. In their work, they combine their interests in language, research and typography.**
www.meeusontwerpt.nl

Taco de Neef**, together with Daniël Bouw, is Deneuve Cultural Projects, since 2008. They are project leaders in the cultural domain, from entire projects to project elements. Their field of activity includes content, research, communication, production, and organization.**
www.deneuve.nl

Appendix

Peter de Rooden is organisator en ontwikkelaar kunst en het publieke domein bij Stroom Den Haag. Een rode draad in zijn werkzaamheden is de ontmoeting van kunst en maatschappij. Samen met collega's van Stroom ontwikkelde hij het Foodprint programma en begeleidde een aantal van de projecten, waaronder *Eetbaar Park*. Daarnaast is De Rooden beeldend kunstenaar.
www.stroom.nl; www.peterderooden.nl

Astrid Vorstermans is oprichter, redacteur en uitgever van Valiz. Zij werkte bij diverse boekhandels, in de internationale distributie van kunstboeken en was uitgever bij NAi Uitgevers. Vorstermans studeerde kunstgeschiedenis in Leiden en beeldende vakken aan de lerarenopleiding in Leeuwarden.
www.valiz.nl

Als landbouwkundig ingenieur stuitte **Fransje de Waard** begin jaren negentig op de mondiale pioniersbeweging van de permacultuur – het ontwerp van duurzame, veerkrachtige ecosystemen. Haar boek *Tuinen van Overvloed* uit 1996 verscheen opnieuw in 2011, nu de tijd er rijp voor is.
www.thuisopaarde.nl

Walter Warton (Karl Nawrot) is onafhankelijk grafisch ontwerper en geeft les aan de Gerrit Rietveld Academie in Amsterdam.
www.voidwreck.com

Peter de Rooden **is organizer and initiator for art in the public domain for the art institute Stroom in The Hague, the Netherlands. 'Art meets Society' rather sums up the nature of his activities. Together with his colleagues at Stroom, he has developed the Foodprint programme and he has supervised some of its projects, including *Edible Park*. De Rooden is also a visual artist.**
www.stroom.nl; www.peterderooden.nl

Astrid Vorstermans **is founder, editor, and publisher with Valiz. Before, she has worked in bookshops, in the international distribution of art books, and as a publisher with NAi Publishers, Rotterdam. Vorstermans studied Art History at Leiden University and Visual Disciplines in Leeuwarden.**
www.valiz.nl

Fransje de Waard **was an agricultural engineer when, in the early 1990s, she learned about the global pioneering movement of permaculture – how to design sustainable and resilient ecosystems. Her 1996 book Tuinen van Overvloed ('Gardens of Plenty') was reprinted in 2011, now that the time is ripe.**
www.thuisopaarde.nl

Walter Warton (Karl Nawrot) **is an independent graphic designer & a tutor at the Gerrit Rietveld Academie working in Amsterdam.**
www.voidwreck.com

Appendix

Nils Norman bedankt Emily Pethick, Lucas Pethick-Norman, Peter de Rooden, Arno van Roosmalen en iedereen bij Stroom Den Haag; Menno Swaak en iedereen die heeft meegeholpen bij het Permacultuur Centrum Den Haag; Olle Mennema en Sylvia van den Berg, Mirese Baeten, Luc van Bergen Henegouwen, John van der Laan, Michel Post, Johan van Gemert en zijn bouwteam, en al degenen die hebben meegedaan aan de vele workshops of die geleid hebben.

Stroom Den Haag bedankt Gemeente Den Haag, afdeling Natuur- en Milieueducatie/Communicatie, Amateurtuindersvereniging Nut en Genoegen en Permacultuur Centrum Den Haag voor hun steun aan het kunstproject en verder de vele mensen die aan de bouw van het paviljoen, de aanleg en het onderhoud van de tuinen en de organisatie van activiteiten hebben meegewerkt. Tenslotte een woord van dank aan de subsidiegevers en sponsors van het kunstproject: Fonds 1818, Gemeente Den Haag, Stichting DOEN, Binder Groenprojecten.

De volgende experts hebben een bijdrage geleverd aan het DHZ-deel van deze publicatie:
Suzanne Luppens (permacultuurhovenier.nl)
Louise van Luijk & Arno van den Berg
Belinda van der Pool (groengeluk.blogspot.com)
Rutger Spoelstra (rutgerspoelstra.nl)
Menno Swaak (permacultuur.nu)
Fransje de Waard (www.thuisopaarde.nl)

Nils Norman thanks Emily Pethick, Lucas Pethick-Norman, Peter de Rooden, Arno van Roosmalen and everyone at Stroom Den Haag; Menno Swaak and all those that have helped at Permacultuur Centrum Den Haag; Olle Mennema and Sylvia van den Berg, Mirese Baeten, Luc van Bergen Henegouwen, John van der Laan, Michel Post, Johan van Gemert and his building team, and all those that have participated in and led the many workshops.

Stroom Den Haag wishes to thank the City of The Hague, Department of Nature and Environment Education and Communication, the Amateur Gardening Society 'Nut en Genoegen' and Permacultuur Centrum Den Haag for their support of this art project, as well as all those many people who helped to build the pavilion, lay out and maintain the gardens and organise the various activities. Finally, a word of thanks to the project's subsidizers and sponsors: Fonds 1818, the City of The Hague, DOEN Foundation, Binder Groenprojecten.

The following experts have contributed to the DIY-chapters in this publication:
Suzanne Luppens (permacultuurhovenier.nl)
Louise van Luijk & Arno van den Berg
Belinda van der Pool (groengeluk.blogspot.com)
Rutger Spoelstra (rutgerspoelstra.nl)
Menno Swaak (permacultuur.nu)
Fransje de Waard (www.thuisopaarde.nl)

Beeldverantwoording / **Credits of the images**

Redactie / **Editors**
**Taco de Neef, Nils Norman, Peter de Rooden,
Astrid Vorstermans**

Auteurs / **Authors**
**Nina Folkersma, Agnieszka Gratza, Janna & Hilde
Meeus i.s.m. / with Menno Swaak, Taco de Neef,
Nils Norman, Peter de Rooden, Fransje de Waard**

Ontwerp en beeldredactie
Design and image research
Meeusontwerpt, Hilde & Janna Meeus

Illustraties DHZ / **Illustrations DIY**
Walter Warton

Productie / **Production**
Taco de Neef, Deneuve Cultural Projects; Valiz

Tekstcorrectie en vertaling
Copy editing and translation
Jane Bemont, Leo Reijnen

Prepress en drukker / **Prepress and printer**
Die Keure, Bruges

Papier binnenwerk / **Paper inside**
**Munken Print White 100 gr
Maine Gloss 135 gr**

Papier omslag / **Paper cover**
Munken Print White 300 gr

Uitgever / **Publisher**
Valiz, Astrid Vorstermans i.s.m. Stroom Den Haag

www.valiz.nl www.stroom.nl

Distributie / **Distribution**
**NL/BE/LU: Coen Sligting,
www.coensligtingbookimport.nl; Centraal Boekhuis,
www.centraalboekhuis.nl; Scholtens, www.libridis.nl
GB/IE: Art Data, www.artdata.co.uk
Europe/Asia: Idea Books, www.ideabooks.nl
USA: D.A.P., www.artbook.com
or available via Valiz, Amsterdam, www.valiz.nl**

Dit boek is gemaakt volgens 'best practice'-methoden
met zo weinig mogelijk nadelige gevolgen voor het
milieu, door gebruik te maken van alcoholarme offset,
bio-afbreekbare inkt en papier met FSC®-certificaat.
**This book is produced with best practice methods
ensuring the lowest possible environmental impact,
using low-alcohol offset, bio-degradable inks and
FSC®-certified paper.**

**ISBN 978-90-78088-61-5
NUR 646, 410
Printed and bound in Belgium**

Eetbaar Park is een kunstproject en publicatie in het ka-
der van 'Foodprint. Voedsel voor de stad', een programma
van kunst en architectuurcentrum Stroom Den Haag.
***Edible Park* is an art project and publication of
'Foodprint. Food for the City', a programme of art
and architecture centre Stroom Den Haag.**

Deze publicatie werd mede mogelijk gemaakt door
Stroom Den Haag, Stimuleringsfonds voor Architecuur
en Stichting DOEN.
**This publication was made possible through
the generous support of Stroom Den Haag,
Stimuleringsfonds voor Architectuur and DOEN
Foundation.**

Appendix